LA
SCULPTURE
AU SALON DE 1880

PAR

HENRY JOUIN

LAURÉAT DE L'INSTITUT

> L'étude des pierres gravées ne m'a pas été moins
> profitable que celle des statues antiques.
> EDME BOUCHARDON

PARIS

E. PLON et C^{ie}, IMPRIMEURS-ÉDITEURS

RUE GARANCIÈRE, 10

—

1881

Tous droits réservés.

LA

SCULPTURE

AU SALON DE 1880

L'auteur et les éditeurs déclarent réserver leurs droits de traduction et de reproduction à l'étranger.

Cet ouvrage a été déposé au ministère de l'intérieur (section de la librairie) en avril 1881.

OUVRAGES DU MÊME AUTEUR :

David d'Angers, sa vie, son oeuvre, ses écrits et ses contemporains. Deux portraits du maître d'après Ingres et Ernest Hébert, de l'Institut. Vingt-trois planches hors texte et un *fac-simile* d'autographe, gravés par A. Durand. — *Ouvrage couronné par l'Académie française.* — 2 vol. gr. in-8° vélin. — Prix : broché 50 fr.
Il a été tiré quelques exemplaires sur papier de Hollande. — Prix : 200 fr.

La Sculpture en Europe — 1878 — précédé d'une conférence sur le *Génie de l'art plastique.* — 1 vol. grand in-8°. — Prix : 6 fr.

La Sculpture au Salon de 1873, précédé d'une étude philosophique sur l'*Œuvre sculptée,* grand in-8°. — Prix : 2 fr.

La Sculpture au Salon de 1874, précédé d'une étude philosophique sur le *Marbre,* grand in-8°. — Prix : 2 fr.

La Sculpture au Salon de 1875, précédé d'une étude philosophique sur le *Procédé,* grand in-8°. — Prix : 2 fr.

La Sculpture au Salon de 1876, précédé d'une étude philosophique sur la *Statue,* grand in-8°. — Prix : 2 fr.

La Sculpture au Salon de 1877, précédé d'une étude philosophique sur le *Groupe,* grand in-8°. — Prix : 2 fr.

La Sculpture au Salon de 1878, précédé d'une étude philosophique sur le *Buste,* grand in-8°. — Prix : 2 fr.

La Sculpture au Salon de 1879, précédé d'une étude philosophique sur le *Bas-Relief,* grand in-8°. — Prix : 2 fr.

Hippolyte Flandrin. — Les Frises de Saint-Vincent de Paul. — Conférences populaires. — Grand in-8°. — Prix : 1 fr. 50.

Musée d'Angers, peintures, sculptures, cartons, miniatures, gouaches et dessins, Collection Bodinier, Collection Lenepveu, Legs Robin, Musée David, Notice historique et analytique. Ouvrage orné d'un portrait de David d'Angers. — *Deuxième édition.* — 1 vol. in-12. — Prix : 1 fr. 50.

Cabinet Turpin de Crissé. — Notice historique et analytique des peintures, sculptures, dessins, gravures, majoliques, etc., légués à la ville d'Angers par le comte Turpin de Crissé, membre de l'Institut. Ouvrage orné d'un portrait de Turpin de Crissé. 1 vol. in-12. — Prix : 1 fr.

Portraits nationaux. — Notice historique et analytique des peintures, sculptures, tapisseries, miniatures, émaux, dessins, etc., exposés dans les galeries des portraits nationaux au palais du Trocadéro, en 1878. 1 vol. in-8°. — Prix : 3 fr.

PARIS. TYPOGRAPHIE DE E. PLON ET Cie, RUE GARANCIÈRE, 8.

LA SCULPTURE

AU SALON DE 1880

PAR

HENRY JOUIN

LAURÉAT DE L'INSTITUT

> L'étude des pierres gravées ne m'a pas été moins profitable que celle des statues antiques.
> Edme BOUCHARDON.

PARIS

E. PLON ET Cie, IMPRIMEURS-ÉDITEURS

10, RUE GARANCIÈRE

—

1881

Tous droits réservés

DES PIERRES GRAVÉES

I

Nous voudrions parler de la pierre gravée.

L'an passé, nous avons traité du bas-relief : le camée s'impose à notre étude.

N'est-il pas, en effet, la réduction, ou mieux encore, la miniature du bas-relief ?

D'autre part, le camée ne peut être séparé de l'intaille.

La gravure en saillie suppose la gravure en creux.

L'intaille est la contre-partie du camée.

Or, bien que l'art du graveur en pierres fines ait son appellation spéciale, la glyptique, il se réclame de nous dans ces pages consacrées à l'art du statuaire. « Tout graveur en pierres fines, a dit avec justesse un expert en cette matière, doit être dessinateur et sculpteur [1]. »

La sculpture est le fleuve ; la glyptique, un affluent.

II

Telle est la fécondité merveilleuse de l'art plastique, qu'une sardonyx ou une agate, de la grosseur d'un grain de sable, peuvent refléter le génie d'un peuple.

[1] CHABOUILLET, le Camée représentant l'apothéose de Napoléon I^{er},

Les pierres gravées de Pyrgotèle et d'Aulus résument l'art de plusieurs siècles.

Elles sont l'abrégé de la sculpture dans les temps anciens.

Réplique du génie par le génie, ces chefs-d'œuvre nous offrent la traduction des dogmes ou des allégories en honneur dans l'antiquité. Il y a plus, le graveur en pierres fines a maintes fois puisé son inspiration chez les statuaires ou les peintres qui l'avaient précédé.

Artistes désintéressés, les maîtres de la glyptique ont reproduit les grandes œuvres de Phidias et de Polyclète, d'Apelle et de Parrhasius.

Notre langue n'a pas de termes pour définir le rôle de ces hommes étranges, à la fois créateurs et gardiens. Séduits par le talent de leurs pairs, ils l'ont voulu célébrer dans une langue qui leur fût personnelle.

Ainsi ont-ils créé.

Car, encore qu'ils aient emprunté la ligne ou la couleur à leurs devanciers, la méthode, le rhythme, le style dont ils ont usé est à eux.

La glyptique a pu se faire la cliente du peintre ou du statuaire ; son verbe sobre, distingué, souple et fin commande l'attention de l'artiste et de l'amateur.

La glyptique condense, réduit ; mais, où l'artisan vulgaire n'aurait vu qu'une copie, le graveur en pierres fines transpose le parfum, la grâce de l'œuvre type, et sa topaze vaut le paros du sculpteur.

gravé par M. Adolphe David, d'après le plafond d'Ingres. Paris, Eugène Belin, 1879, in-8°, p. 8.

III

Par là même que la pierre gravée porte l'empreinte des plus belles œuvres de l'art plastique, elle a fait cet art plus célèbre, plus populaire.

Les graveurs en pierres fines sont des propagateurs.

Quoi de plus instable que ces menus objets trop légers pour fatiguer même une main d'enfant? Aussi, les produits de la glyptique ont-ils rempli les écrins des consuls, orné les doigts des joueurs de flûte, et brillé dans la chevelure des patriciennes.

Alors que Minerve veillait au Parthénon, Jupiter à Olympie, les dames romaines portaient à leur cou, gravée sur l'améthyste ou le saphir, l'image de ces divinités.

IV

Ce que chez nous le lithographe, secondé par une presse, essaye sur la pierre tendre, les maîtres de la glyptique l'ont su faire autrefois sur la pierre dure. Mais, outre le mérite du travail, ces patients « lithoglyphes » ont dû produire sans aucun secours mécanique chaque exemplaire de leurs œuvres.

Ce furent néanmoins des maîtres féconds. Les pierres gravées que nous a léguées l'antiquité sont presque innombrables. Précieux privilége de la glyptique. Non-seulement elle a reproduit et propagé les chefs-d'œuvre

de la sculpture ancienne ; elle devait lui permettre de se survivre.

La pierre gravée a été comme le denier d'or qui passe de main en main, inaperçu du conquérant. Elle est le diamant que le chercheur retrouve dans les ruines au lendemain de l'incendie. Elle est l'épave de l'art antique, épave inaltérée que le temps n'a pas atteinte.

Il y a trois siècles, Jean Goujon sculptait sur la terre de France ses *Nymphes* immortelles. C'est à la pierre de liais qu'il demandait leurs profils délicats ; or, les reliefs de notre sculpteur s'effritent. L'épiderme des déesses fluviales s'est gercé. Encore un peu, et les chefs-d'œuvre de notre art national sous la Renaissance auront perdu tout modelé.

Et voilà plus de deux mille ans que Glycon gravait, dans une île lointaine, sur une sardonyx, le *Triomphe d'Amphitrite*. Cependant on dirait tracée de la veille cette scène mythologique [1]. Le taureau marin qui porte l'épouse de Neptune, le Génie ailé qui tient les rênes, l'Amour planant dans les airs, armé d'un fouet, qui semble presser la marche, les enfants posés sur la croupe du monstre, tous les personnages de ce drame sont parvenus intacts jusqu'à nous. Ici, pas de relief appauvri et dénudé. Il semble que le pur soleil de la Grèce ait constamment baigné de sa chaude lumière le camée de Glycon. Les méplats, les saillies n'ont rien perdu de leurs nuances. On serait tenté de croire que ce joyau sort de la *cella* du temple de Neptune, à Corinthe, où sans doute l'artiste l'avait offert.

[1] Au Cabinet des médailles et antiques. Voyez *Catalogue général et raisonné*, par M. CHABOUILLET, n° 86.

V

Quelle est donc cette merveille ?

De quelle sorte est l'argile de ce maître d'œuvre, le graveur en pierres fines ? Comment se nomment son marbre et sa pierre, plus durables cent fois que le marbre ou la pierre d'un Praxitèle et d'un Jean Goujon ?

VI

Sa pierre s'appelle le diamant. Limpide comme l'atmosphère de l'Attique, le diamant qu'aucun minéral ne peut entamer rebuta longtemps la patience des artistes. C'est au quinzième siècle de notre ère que Louis de Berquen découvrit à Bruges l'art de tailler cette gemme. De la poudre de diamant fut son outil. Chose curieuse, rebelle à tout contact étranger, c'est en lui-même que le diamant porte la substance qui permet de l'assouplir et de le graver.

Le saphir vient ensuite. Il a presque la dureté du diamant. Imprégnée d'azur comme le ciel de l'Asie, cette gemme porte aussi le nom de pierre orientale. La nature l'a-t-elle trempé dans un bain de pourpre, le saphir prend le nom de rubis.

Éclatante et radieuse, telle est l'émeraude. Verte, elle resplendit avec un éclat que ne saurait atteindre la plus riche végétation. Pline nous apprend que la force radiante

de l'émeraude pénètre l'air et lui prête sa couleur. Elle donne à l'eau dont on la recouvre sa teinte d'herbe vive. La lumière du jour, celle d'un flambeau, l'ombre nocturne, rien n'altère la vivacité de ses rayons. De toutes les pierreries, ajoute Pline, l'émeraude est la seule dont l'œil se repaisse sans se lasser jamais. *Soli gemmarum contuitu oculos implent, nec satiant* [1].

L'aigue-marine, au vert nuancé de bleu, a été gravée par les anciens. Evodus, artiste grec du premier siècle, a signé le portrait de Julie, fille de Titus, que possède notre Cabinet des antiques [2]. Vous connaissez comme moi cette intaille. Le front diadémé, la chevelure bouclée de la nièce de Domitien, le collier, les pendants d'oreilles et par-dessus tout le caractère passionné de l'œil et des lèvres sont présents à votre esprit. ΕΥΟΔΟΞ ΕΠΟΙΕΙ, « Evodus l'a faite ! » Ces mots si simples ressemblent à un cri de triomphe ; c'est le défi du maître jeté à travers les siècles et que les siècles n'ont pas relevé.

La topaze fut également l'une des pierres préférées des graveurs. On dirait une larme du soleil ou de l'or fluide. Sa teinte chaude et joyeuse parle d'ivresse ; aussi est-ce une topaze que l'artiste grec a choisie pour représenter Bacchus, tenant le thyrse et le canthare près de l'autel où vont accourir tout à l'heure les Thyades et les Bassarides, folles prêtresses des Dionysies [3].

L'hyacinthe a été fréquemment gravée. Mélange de rouge et de jaune, l'hyacinthe est semblable au miel de l'Hymette lorsqu'il a plu du sang sur les som-

[1] Pline, *Histoire naturelle,* liv. XXXVII, xvi, 2.
[2] Cabinet des médailles et antiques, n° 2089.
[3] Cabinet des médailles et antiques, n° 1626.

mets, après les luttes d'aigles chantées par le poëte.

C'est encore la figure de Bacchus que les Grecs aimaient à graver dans l'améthyste. On sculpta des coupes avec cette pierre que l'on supposait capable d'écarter l'ivresse. De là, son nom. Nous possédons la tête d'un homme chauve, vu de profil, gravé en intaille sur une améthyste de la plus haute valeur, signée Dioscoride [1]. Le Régent, et après lui Visconti, ont voulu voir dans ce travail l'image de Mécène. Qu'importe, si c'est un chef-d'œuvre?

La pourpre d'or du grenat syrien, adoucie par la teinte violette de l'améthyste orientale; le rouge sanguin du grenat de Bohême, ont fait rechercher ces deux pierres dans l'antiquité. Gravées en intailles, les Grecs avaient coutume de les porter en anneaux.

VII

Toutes ces gemmes sont transparentes.

La prase, l'opale, l'agate et la cornaline sont demi-transparentes. Le jaspe et la turquoise sont opaques.

VIII

La prase a les tons verts de l'émeraude.

L'opale ondoyante varie sa couleur au gré du soleil. Selon qu'on les expose à ses rayons, les ondes laiteuses

[1] Cabinet des médailles et antiques, n° 2077.

de l'opale réfléchissent tour à tour le jaune, le vert, le noir et le bleu. Les Grecs donnaient à cette gemme un surnom qui signifie « beau comme l'Amour ». Au moyen âge, Albert le Grand désignait l'opale sous le nom d'*orphana,* voulant marquer ainsi l'isolement de cette pierre parmi les plus précieuses qu'elle éclipse de sa beauté.

L'agate rappelle alternativement la neige, la cire ou le sang. Diaphane, elle est dite orientale; nébuleuse, elle prend le nom de calcédoine. Si l'eau de la pierre est brouillée, l'agate est appelée cacholong.

A-t-elle reçu de la nature un ton de chair, elle devient une sardoine ou une cornaline.

IX

Le jaspe est des plus varié dans sa gamme. Il passe du vert au brun, du jaune d'or au gris. On connaît encore les jaspes veiné, fleuri, sanguin et grammatique.

La turquoise n'est pas une gemme, c'est une substance osseuse, pétrifiée par le mélange d'un oxyde de fer. Dès longtemps, les artistes l'ont travaillée; les vieux Égyptiens gravaient sur turquoise. La Turquie, la Perse et les Indes fournissent la turquoise orientale; la Silésie, la Bohême et la France, la turquoise d'Occident. Monochrome, elle est toujours bleue; mais la pâleur ou la vivacité de la nuance fait le prix de la turquoise. Quand elle reflète le ton pâle et clair de l'azur, elle est sans défauts.

X

La turquoise, le jaspe, la prase, l'opale et les gemmes transparentes dont j'ai parlé, servent le plus souvent à graver l'intaille. Et si l'intaille a précédé le camée dans l'ordre du temps, si les scarabées d'Égypte, les cônes, les barillets et les cylindres de Ninive et de Phénicie sont des intailles, tandis que les camées les plus anciens ne remontent à grand'peine qu'à l'époque d'Othryades, c'est le camée qui l'emporte chez les modernes parmi les pierres gravées.

XI

Modelé comme un bas-relief, il resplendit et rayonne à l'exemple d'une fresque. Que dis-je! si vives que soient les couleurs disposées sur le mur d'un monument, elles reçoivent la lumière et l'éteignent. En effet, la réfraction n'est jamais plus puissante que sur une surface blanche et nue. Les rayons du soleil tombant sur une page de Parrhasius ou de Raphaël se brisent et s'émoussent.

Un autre phénomène se produit quand les ondes lumineuses baignent une pierre gravée. C'est de l'œuvre elle-même que semblent jaillir les rayons. On dirait d'une flamme intérieure, d'un foyer subtil et pénétrant sur lequel la main de l'homme, ajoutant à celle du Créateur, a jeté comme un manteau d'âme. L'émeraude et le jaspe ne cessent de brûler; ce sont des pierres incandescentes

dont les teintes chaudes et mobiles font songer aux laves des volcans. Mais la lave passe éternellement du rouge vif au rouge blanc, tandis que les gemmes projettent toutes les couleurs du prisme.

Il était toutefois nécessaire que l'artiste pût fixer le ton d'une draperie, en opposition avec le nu, le caractère d'un accessoire faisant équilibre au héros principal d'une scène compliquée. Il importait, en un mot, que les teintes fusibles et scintillantes de certaines pierres demeurassent immobiles sous le regard. La sardonyx a permis de résoudre ce problème.

XII

Formée le plus souvent de trois couches, la sardonyx est brune, blanche et noire. Mariette a cru pouvoir dire que Crozat avait possédé une sardonyx à quatre couches. Millin nous apprend que Mariette s'est trompé; cependant les anciens ont travaillé des sardonyx à quatre et cinq couches.

Au reste, trois couches bien distinctes, d'épaisseur régulière, d'un grain serré, d'une teinte nette et pure, quelle fortune pour le graveur! Il peut concevoir son drame sur deux plans, et le fond du tableau tranchera par sa couleur avec la gravure. Certaines variétés de sardonyx n'ont que deux couches. Ce n'est pas moins cette pierre que préféreront toujours les artistes pour sculpter un camée.

Malgré la ressemblance du nom, la sardonyx ne doit

pas être confondue avec la sardoine, qui est une agate monochrome, tandis que la pourpre de la sarde et le blanc de l'ongle (ὄνυξ) sont les tons majeurs de la sardonyx.

XIII

Ce que j'admire en face des pierres précieuses, ce n'est pas la fécondité de la nature. Celle-ci est l'œuvre de Dieu, et chaque jour, à chaque heure, ses merveilles, à peine pressenties, confondent l'intelligence humaine. La nature n'a pas besoin d'éloges. La célébrer, ce n'est pas la grandir, c'est témoigner de notre impuissance. Ce que j'admire, c'est le génie de l'homme, qui s'est emparé des gemmes et les a travaillées.

Il était à craindre qu'après avoir fouillé le lit des fleuves, percé les flancs de la montagne pour en extraire ces constellations terrestres, le diamant, le rubis, la topaze, l'homme voulût borner son effort à se faire une parure de brillants. Son génie ne l'a pas souffert. La glyptique devait prendre place dans ses découvertes. La topaze fut gravée. Un ornement exquis vint se surajouter à l'éclat de ses feux. C'est la main de l'homme qui l'a parachevée.

XIV

Certes, l'artiste a chèrement payé son audace. Il a dû tracer son dessin à la pointe du diamant, dégrossir la pierre et la sculpter lentement à l'aide du touret et de la

bouterolle. Tâche difficile, je vous le jure. Et quand on songe que quatre années, dix années peut-être d'incessant travail seront exigées pour un camée de quelques millimètres carrés, la patience humaine apparaît dans toute son énergie. La sardonyx est-elle de grande dimension? la difficulté se déplace sans cesser d'être. Le poids de la pierre est un nouvel obstacle. Il n'est plus permis au graveur de la tenir à la main; un outillage compliqué devient nécessaire, et des agents mécaniques, disciplinés par l'artiste, devront pendant des années seconder ses doigts sans dévier jamais. Horace n'avait pas, je le suppose, connu ces poëtes du diamant quand il a dit: *Offendit poetas limæ labor.*

XV

Le graveur en pierres fines est vraiment le frère du sculpteur.

Tous deux ont à vaincre la matière. Le peintre conduit son pinceau sur une surface lisse. D'un geste sans fatigue, il formule sa pensée. Semblable au semeur qui dans sa main fermée porte les moissons prochaines et dont les doigts, lorsqu'ils s'entr'ouvrent, laissent échapper la vie, le peintre fait sourdre la couleur du moindre de ses mouvements. Le repos de son bras n'est pas toujours l'indice d'un temps d'arrêt dans son œuvre. C'est à peine s'il effleure sa toile, et la ligne se révèle dans son ampleur; le velouté des chairs, le moelleux des draperies ont reçu de ses touches légères, presque insaisissables, le charme et la grâce.

Autre est la destinée du sculpteur. Toujours debout en face d'un bloc de granit qui l'écrase de ses proportions, armé du maillet et du ciseau, il frappe à coups pressés. On dirait d'un curieux qui supplie qu'on lui ouvre. Écoutez : c'est toujours lui, je l'entends qui frappe sans merci. Que veut donc cet impatient? Il veut que la Beauté se montre. Il sait qu'elle est là, dans ce bloc informe et sans couleur. Il l'a vue en songe. L'intuition de sa forme, de son attitude, de son regard, lui a été donnée. Une cangue de pierre emprisonne son idole; il fera sauter la cangue. Et sous son bras nerveux, ô le vaillant! volent en éclats les copeaux de marbre.

Le graveur en pierres fines a eu, lui aussi, sa vision. La Beauté lui est apparue à travers la lumière. Le marbre dans sa blancheur idéale n'a pour lui qu'un éclat diminué. Si pure que soit cette matière, il la dédaigne. Ce qu'il faut à l'interprétation de sa pensée, c'est un granit rayonnant, coloré, plein de chaleur et de vie. Par instants, c'est de la flamme qu'il voudrait pétrir.

Les gemmes sont-elles si différentes de la flamme? L'artiste en prend une dans sa main. Il l'enveloppe du regard avec volupté. Le feu de ces facettes l'enivre. L'eau brillante de la pierre est toujours en mouvement. Si l'artiste peut saisir son rêve, s'il sait le parler avec l'outil, s'il parvient à sertir une forme châtiée dans cette onde radieuse, la forme apparaîtra vivante et superbe.

XVI

A l'œuvre donc! Aussi bien, cette pierre qu'il va sculpter pèse une once. L'artiste ne pourra graver qu'une image réduite. Sa tâche, selon toute apparence, sera courte et facile.

Détrompez-vous. La statuaire use d'un ciseau. La glyptique a recours à la poudre de diamant mélangée d'huile, aux bouterolles de fer et au touret. La main de l'homme serait incapable, sans ces auxiliaires, d'avoir raison d'une émeraude. Pendant de longues années, l'artiste demeure courbé sur son intaille. Chaque jour il revient vers son camée. De temps à autre, un peu de poussière se détache de la sardonyx. Une forme se dessine, plus nette, mieux modelée à mesure que le pied robuste du graveur, frappant la pédale du touret, fait agir la poudre de diamant incrustée dans le fer de la bouterolle.

Et quand son chef-d'œuvre est achevé, quand l'ouvrier de génie, descendant de Pyrgotèle et de Dioscoride, a vieilli sur sa pierre, quelle récompense est la sienne?

— L'oubli.

XVII

Le sculpteur a généreusement travaillé, mais, son marbre terminé, une figure colossale, signée de son nom, se dresse au grand jour. Elle décore le Forum, elle est l'orgueil de la cité, le trésor d'une patrie.

L'œuvre du graveur ne sera pas connue du public. On l'expose pas sur le Forum. Des mains soigneuses emportent son camée au plus secret d'une galerie ou d'un cabinet. Les lettrés savent vaguement que telle ville possède une pierre d'Aulus, de Dioscoride, de Pyrgotèle, de Guay, d'Adolphe David, et c'est tout. Les peintres de dixième ordre sont célèbres; les sculpteurs secondaires ont quelque renom; les graveurs du plus grand talent sont ignorés.

Le graveur en pierres fines n'est guère à nos yeux que l'archiviste de l'art. Eh quoi! lui seul a le secret de la durée. Le temps ne prévaut pas contre lui, et nous traitons son œuvre comme un parchemin!

Nous laissons à l'État le soin d'encourager ce paléographe de la pierre, et l'État, puissance impersonnelle, ne peut mieux faire que de conserver dans ses musées l'intaille et le camée du graveur.

XVIII

Mais le curieux, l'amateur, l'homme d'intelligence qui se passionne pour une toile ou un vase de prix, ne songera-t-il point à la glyptique? Est-ce que la gravure en pierres fines est condamnée comme sa sœur cadette, la gravure au burin?

Nous ne voulons pas le croire.

S'il en était ainsi, nous donnerions aux générations futures une idée fâcheuse de notre sens esthétique. L'avenir aurait le droit d'être sévère envers le présent.

Nous nous disons artistes, éclectiques, raffinés, et devant les murs de Pompéi, tous les critiques de l'Europe ont regretté la perte des peintures d'Apelle et de Polygnote.

A quoi bon?

Sommes-nous certains que les tableaux d'Apelle, composés seulement avec quatre couleurs, — c'est Pline qui l'affirme, — auraient éveillé chez les modernes plus que de la surprise?

Quoi que nous pensions de nous-mêmes, nous ne sommes pas coloristes dans la mesure où l'étaient les anciens.

— Des pages dispersées, recueillies par un archéologue de ce siècle, ont permis de reconstituer la genèse de la sculpture chryséléphantine. La technique de cet art nous est connue. Certains livres que nous pourrions citer sont pour ainsi dire le manuel du cœlateur ou du toreuticien.

La toreutique a-t-elle refleuri parmi nous?

— Non.

Nous ne concevons que la sculpture monochrome.

— Un architecte de ce temps a découvert plus que des textes sur un art que nous ignorons. La polychromie des monuments nous a été révélée par des ruines. De savants écrits ont été publiés. Des hommes convaincus ont plaidé la cause de la décoration de nos édifices.

La polychromie a-t-elle rencontré des adeptes parmi nous?

— Non.

La teinte grise de la pierre nous satisfait; nous ne voulons admettre que l'architecture monochrome.

— Ce ne sont pas des ruines qui nous ont appris ce

que fut la glyptique chez les anciens. Les intailles et les camées ont traversé les siècles : on les compte par milliers dans les collections publiques. Intactes, éclatantes, ces pierres ont gardé la jeunesse de l'antiquité. Elles rayonnent sous nos yeux dans le prisme varié de leurs couleurs.

La gravure en pierres fines est-elle en honneur parmi nous?

— Non.

Ce n'est pas assez que la tâche du graveur soit ingrate, nous la faisons obscure. A l'État incombe le soin d'enseigner un art que nous ne savons pas estimer, et l'État devra seul récompenser les artistes courageux, nourris de la séve antique, qui se donnent à l'art du camée. Quant au public, quant à nous, hommes du dix-neuvième siècle, nous ne savons plus apprécier une améthyste ou une onyx.

Serait-ce que les rayons de la pierre troublent nos yeux fatigués? Serions-nous à ce point ennemis de la couleur que celle qui n'a pas été composée par la main de l'homme sur une palette de peintre échappe à notre goût? Une figure de Scopas, réduite par Pamphile sur le chaton d'un anneau qui a des scintillements d'étoile et qui durera cent siècles avec son éclat, sa fraîcheur, ses profils affinés, son parfum primitif, n'est-ce donc pas assez pour nous séduire?

XIX

Parler de glyptique aujourd'hui, c'est faire œuvre d'érudition. Pourquoi n'est-ce pas simplement œuvre de critique?

Le nombre des graveurs décroît.

Au sortir de l'École, ils forment encore un petit groupe. Attendez vingt ans, la stance du poëte peut leur être appliquée :

> A ce chœur joyeux de la route
> Qui commençait à tant de voix,
> Chaque fois que l'oreille écoute,
> Une voix manque chaque fois...

Après tout, ce n'est pas leur faute si la presse reste muette en face de leurs œuvres. Ils n'ont pas mérité notre indifférence.

C'est sans motifs que nous considérons le graveur en pierres fines comme l'annaliste obligé du pouvoir, et rien de plus. Au lendemain d'une fête nationale, si nous nous demandons qui va garder la trace de l'événement de la veille, on entend cette réponse :

— L'État fera sagement de commander un camée !

Le rôle dévolu à la glyptique est réduit ainsi à un enregistrement qui est un des priviléges de la gravure en médailles. Et, si la médaille est le signe commémoratif le plus logique d'un événement politique, il n'en est pas de même du camée.

Le temps que met l'artiste à graver sa pierre lui enlève tout caractère d'actualité. En outre, son œuvre est unique, on ne peut espérer de la multiplier.

La médaille, — nous l'avons dit ailleurs, — est la monnaie de l'art. Rapidement gravée, tirée à grand nombre, elle circule de main en main.

La médaille est le mémorial le plus populaire.

L'intaille et le camée ont des états de service d'un autre ordre. Les anciens ont demandé à la glyptique des minia-

tures religieuses, historiques, iconiques et allégoriques. La théogonie grecque, les déifications romaines, l'image des guerriers, des orateurs, des courtisanes, les fables des poëtes ont inspiré les graveurs de l'antiquité. Ils nous instruisent par l'image, et l'ancien monde ne pouvait léguer aux modernes des précepteurs plus habiles ou de meilleures leçons.

XX

C'est au temps d'Isménias, le joueur de flûte, que remonte la gravure sur émeraude. « La découverte de ce genre de travail, écrit Pline, est établie d'une manière certaine par un édit d'Alexandre le Grand. Ce prince défendit à tout autre que Pyrgotèle, le plus habile sans doute en cet art, de graver son portrait sur pierre précieuse ; après Pyrgotèle, Apollonidès et Cronius y excellèrent, comme aussi Dioscoride [1]. »

Ainsi parle le Naturaliste, et depuis tantôt deux mille ans, ces quatre noms de graveurs dominent l'histoire de la glyptique.

XXI

Au siècle dernier, le baron de Stosch possédait un fragment de sardoine sur laquelle Apollonidès avait gravé une vache couchée. La pierre, de forme ovale, avait mesuré, lorsqu'elle était intacte, un peu plus de vingt milli-

[1] PLINE, *Histoire naturelle*, liv. XXXVII, IV, 1.

mètres. Stosch ne possédait que le tiers de ce joyau, mais à côté de l'intaille laissant apercevoir une partie de la tête, l'épaule droite et les deux jambes de devant, le nom d'Apollonidès restait lisible. Le duc de Devonshire acheta ce fragment mille guinées.

XXII

Le même amateur avait dans son cabinet une intaille de Cronius. C'était une figure de Persée gravée sur cornaline.

XXIII

Nous avons dit qu'une intaille de Dioscoride est au Cabinet des antiques. Une tête de jeune fille, attribuée à ce maître, existait dans la collection du duc de Marlborough.

XXIV

Un portrait d'Alexandre, inachevé, également chez le duc de Marlborough, est regardé, au dire de Laurent Natter, comme une œuvre de Pyrgotèle. C'est un camée sur sardonyx à deux couches. Alexandre, vu de profil, porte un casque délicatement orné; la tête est rejetée en arrière; l'œil enflammé, les lèvres entr'ouvertes, les narines frémissantes, tout dans l'image du jeune conquérant semble aspirer la victoire.

XXV

Puisque nous parlons du célèbre amateur britannique, ne quittons pas sa collection sans rappeler la vigoureuse intaille d'Eutychès, élève et peut-être fils de Dioscoride : c'est une Miverve gravée sur améthyste. Une intaille de Cæmus, artiste grec, représente *Ganymède enlevé par l'aigle*. On croit que cette pierre est une imitation du groupe de Leocharès, mais l'échanson des dieux, dans l'œuvre sculptée, est vêtu ; l'éphèbe gravé par Cæmus est nu, et c'est à peine si l'aigle de Jupiter semble effleurer l'épiderme de l'enfant qu'il emporte dans ses serres, tant le graveur a su traiter son intaille avec un talent supérieur.

Signalons encore le portrait présumé du jeune Antonin, sur cornaline, par Ælius; mais l'œuvre sans rivale du cabinet Marlborough, c'est le camée des *Noces de Psyché et de Cupidon*. Plus d'un archéologue a proclamé cette pierre le chef-d'œuvre de la gravure antique. D'autres prétendent, il est vrai, que ce camée serait moderne. Tryphon l'a signé [1]. Le même artiste avait gravé une *Nymphe* au

[1] Nous laissons figurer ce camée parmi les pierres antiques à la suite de Bracci, Stosch, Spon, Winckelmann, Visconti, Raspe, de Murr, Montfaucon, Millin, Clarac, Sillig, etc. Sillig, notamment, doit inspirer confiance, puisque son remarquable ouvrage *Catalogus artificum* a été l'objet de la critique la plus minutieuse de la part de Raoul-Rochette. On sait, en effet, que dans son livre *Lettre à M. Schorn*, Raoul-Rochette rectifie ou complète ligne par ligne le dictionnaire de Sillig; or celui-ci nomme Tryphon parmi les artistes de l'antiquité, et cite en termes élogieux le camée des *Noces de l'Amour* (p. 454). Nous avons consulté la *Lettre à M. Schorn*, son auteur est muet sur Tryphon; c'est donc qu'il croit à l'existence de ce maître antérieurement aux temps modernes.

sujet de laquelle il existe une épigramme d'Addæus dans l'*Anthologie*. Si remarquable toutefois que pût être ce travail, nous avons peine à croire qu'il ait égalé le camée des *Noces de Psyché*.

Gravée sur une sardonyx à deux couches, cette scène se déroule sur un fond noir. Les personnages sont modelés dans une couche rose pâle aux tons de chair. Un Amour, debout vers la droite, prépare le lit nuptial, tandis qu'un second Amour, portant un flambeau sur son épaule, tient l'extrémité d'une guirlande de fleurs passée dans les mains de Psyché. Près d'elle est son fiancé, pressant dans ses bras une colombe. Un Amour ferme le cortége et tient suspendue sur la tête de Psyché une corbeille de fruits.

Tous les acteurs de cette scène sont en marche; on dirait un fragment des Panathénées. Psyché s'avance, enveloppée d'une robe aux longs plis, et le voile de gaze légère qui couvre sa tête permet de distinguer ses traits. Un voile semblable est jeté sur le front de l'Amour et flotte autour des épaules.

J'admire le penseur et le praticien chez Tryphon. Sans rien sacrifier de l'ordonnance qui convenait aux *Noces de Psyché*, sans négliger aucun détail, l'artiste, auquel s'imposait le ton de chair de la couche supérieure qu'il devait graver, se sentait invité à ne modeler que des corps nus. Mais comment concilier le rite nuptial, la réserve, la pudeur de Psyché avec l'absence de vêtements? Tryphon n'oublie pas la tradition mythique; en artiste de génie, il jette sur Psyché et sur la tête de l'Amour le voile des fiancés, et la pierre complaisante ajoute à l'illusion par sa teinte monochrome. Le voile a la transparence de l'at-

mosphère; il laisse discerner les lignes du visage, et le fin tissu semble recevoir sa couleur de la carnation rayonnante des têtes qu'il recouvre. Or, ce poëme sans lacunes est raconté sur une gemme de quarante-quatre millimètres.

XXVI

Tel est l'achèvement, telle l'exquise beauté des pierres gravées par les anciens. Et nous n'avons rien dit du *Diomède* de Félix, de l'*Achille au bord de la mer*, de Pamphile, publiés par Bracci [1]; de l'*Achille Citharède*, également de Pamphile [2]; des intailles d'Ariston [3], de Panæus [4] et d'Hyllus [5], de notre Cabinet des antiques. Ces chefs-d'œuvre sont plus connus.

Vienne n'est pas moins riche que Paris. Berlin, la Haye, Naples, Saint-Pétersbourg, possèdent d'importantes collections; c'est en France, on le sait, qu'a été formée celle de Saint-Pétersbourg, acquise par Catherine II, au prix de cent mille écus.

XXVII

Ne soyons pas surpris de l'influence de ces monuments dans l'éducation du goût.

Raphaël, le demi-dieu de la peinture chez les modernes,

[1] *Mem. di Ant. incis.*, tome II, 75, 90.
[2] Cabinet des médailles et antiques, n° 1815.
[3] *Ibid.*, n° 1827.
[4] *Ibid.*, n° 1581.
[5] *Ibid.*, n° 1637.

s'est maintes fois inspiré des camées et des intailles antiques dans la composition de ses grandes fresques. Deux tableaux bien connus d'Annibal Carrache au palais Farnèse découlent de la même source, et chez nous, Bouchardon, un sculpteur, a dit : « L'étude des pierres gravées ne m'a pas été moins profitable que celle des statues antiques. » Nous devons le croire, bien que le dessinateur du livre de Mariette, toujours élégant et délié, ne se soit pas montré dans une mesure suffisante le disciple docile du génie grec.

XXVIII

J'entends mon lecteur. Il me reproche trop de sévérité envers les modernes. Les exemples rappelés dans ces pages, les noms d'artistes cités avec amour sont anciens, et j'ai tort, pense-t-il, de blâmer mon siècle s'il dédaigne la glyptique, cet art n'ayant pas survécu, selon toute apparence, à l'écroulement d'Athènes et de Rome.

Qu'il se détrompe.

Au quinzième siècle de notre ère, l'Italie connut Jean et Dominique, auxquels leur célébrité valut les surnoms de Jean des Cornalines et de Dominique des Camées. Francia et Caradosso vécurent à la même époque.

Valerio Belli, Caraglio, Santa-Croce, Pier Maria da Pescia ont été renommés cent ans plus tard. C'est celui-ci qui paraît être l'auteur de la cornaline si souvent citée sous le nom de *Cachet de Michel-Ange*. N'est-ce pas Mariette qui estimait cette pierre « le plus beau morceau

du Cabinet du Roi et peut-être du monde »? Le P. Tournemine, l'un des auteurs du *Journal de Trévoux*, se plût à voir dans cette Bacchanale une œuvre de Pyrgotèle [1]. Madame Le Hay émit la même opinion. Mautour suppose que cette intaille aurait été faite pour les Ptolémées. Baudelot en cherche la date au temps de Cimon, le général athénien.

De Murr, le premier, dans la *Gazette d'Iéna,* éleva des doutes sur l'antiquité du travail dont les figures auraient été gravées d'après un des plafonds de Raphaël. L'éveil était donné. M. Chabouillet acheva de faire la lumière sur ce problème en montrant que le nom de Raphaël n'était pas à sa place sous la plume de de Murr, et qu'il y fallait substituer celui de Michel-Ange. C'est, en effet, à la fresque de la Sixtine, où Michel-Ange a représenté *Judith remettant la tête d'Holopherne à sa servante,* qu'est emprunté le groupe de deux vendangeuses gravé par Maria da Pescia, ami du Florentin. L'intaille n'est pas signée, cela va de soi, puisqu'on ne sut longtemps à qui l'attribuer; mais un pêcheur gravé à l'exergue du cachet de Michel-Ange est regardé comme la signature en hiéroglyphe de da Pescia. Quoi qu'il en soit, l'auteur habile de cette cornaline a fait preuve de savoir, puisque Mariette et d'autres s'y sont trompés, et sans la fresque de la Sixtine, rien n'indique que l'erreur de Mariette serait aujourd'hui dissipée.

L'Allemagne et l'Angleterre ont eu leurs graveurs. La France peut citer ses maîtres en glyptique depuis François Ier.

[1] *Explication du cachet de Michel-Ange.* — *Journal de Trévoux,* février 1710.

XXIX

Le plus illustre est Julien de Fontenay [1], graveur et valet de chambre de Henri IV ; on connaît ses camées du roi et l'intaille sur émeraude de douze millimètres où le prince est gravé de profil, au centre d'une couronne d'olivier, la tête laurée, le buste couvert d'une armure [2].

Jacques Guay fut le graveur du roi sous Louis XV. Son œuvre, pour être incomplet au Cabinet des antiques, est connu. Madame de Pompadour a gravé à l'eau-forte et au burin les pierres de cet artiste. La *Naissance du duc de Bourgogne,* le *Génie cultivant un laurier,* et le curieux cachet de la favorite, une topaze de l'Inde gravée sur ses trois faces, n'ont plus besoin d'être décrits [3].

Jeuffroy, contemporain de Louis XVI, a cherché ses modèles au temps d'Alexandre. C'est un graveur d'après l'antique. En 1801, cependant, Jeuffroy fit un camée représentant le premier consul [4].

[1] On a confondu longtemps Julien de Fontenay avec un artiste probablement imaginaire du nom de Coldoré. On trouvera le nom de Coldoré plusieurs fois cité dans le *Catalogue raisonné du Cabinet des médailles et antiques,* publié en 1858 par M. Chabouillet. Mais l'érudit conservateur est revenu en 1875 sur Coldoré et a détruit définitivement, croyons-nous, sa légende dans une étude approfondie. M. Chabouillet incline à croire que Guillaume Dupré serait l'auteur de plusieurs pierres gravées précédemment attribuées à Coldoré. Cette première étude nous fait vivement désirer la publication du livre important que prépare M. Chabouillet sur Abraham et Guillaume Dupré, graveurs en médailles et en pierres fines. (Voyez *Bulletin de la Société de l'Histoire de l'art français,* année 1875, juillet, p. 37, 46.)

[2] Cabinet des médailles et antiques, n°⁵ 326, 331, 2490.

[3] *Ibid.,* n°⁵ 357, 361, 2504.

[4] *Ibid.,* n° 365.

XXX

Un artiste vivant, M. Adolphe David, achevait hier son grand camée, l'*Apothéose de Napoléon Ier*, d'après Ingres. Nous avons tous vu, avant le 24 mai 1871, ce prodigieux plafond de l'Hôtel de ville où l'homme d'Austerlitz était représenté, debout sur un quadrige, recevant des mains de la Gloire la couronne des empereurs. Le char triomphal, guidé par la Victoire aux ailes puissamment ouvertes, s'élevait dans un ciel sans nuages... Une heure de démence a tout détruit.

M. David avait-il eu le pressentiment de cette heure fatale, ou bien s'est-il souvenu de l'édit d'Alexandre autorisant Lysippe à le sculpter en bronze, Apelle à le peindre et Pyrgotèle à le graver? A-t-il eu la noble ambition de reprendre sur une agate, avec sa bouterolle, l'image idéalisée de l'Alexandre moderne tracée par le pinceau d'Apelle? Nous l'ignorons, et d'ailleurs qu'importe? L'œuvre de M. David est deux fois précieuse. Non-seulement elle est la réplique de haut style d'une page disparue, mais ses dimensions surpassent celles de tous les camées gravés depuis Tibère [1]. L'audace et la patience ont été les gardiennes de l'artiste. Quinze années de sa vie se sont écoulées dans ce rude travail; mais en revanche, la France possède aujourd'hui, de par ce maître vaillant qui ne s'est pas découragé, la plus importante

[1] Le camée de l'*Apothéose de Napoléon Ier* est au Musée du Luxembourg.

des gemmes que la glyptique moderne ait produites.

Et quel n'est pas le mérite de cette agate? Tenu de sacrifier certains détails de la composition primitive, M. David s'en ouvrit à Ingres. Si grande que fût la pierre longtemps cherchée, elle ne permettait pas de reproduire le plafond d'Ingres dans son intégrité.

Le peintre le comprit.

Trois figures allégoriques disparurent pour laisser plus de place au quadrige du triomphateur. Le groupe de l'Apothéose a été l'unique objectif du graveur en pierres fines. La nature entière fait silence autour du char éclatant qui monte dans l'espace, au galop aérien de ses coursiers. Je me trompe. Un bruit monotone arrive jusqu'à moi. C'est le flot qui déferle, c'est la vague qui se brise contre le rocher. Le vainqueur plane sur l'Océan, et la pointe d'un récif émerge sous l'image du triomphe. C'est l'écueil, la captivité, la ruine, le dénûment, la mort lente à venir; c'est Sainte-Hélène. Il y a plus. Ce drame philosophique, gravé par la main d'un maître sur une agate cendrée, reçoit de la teinte monochrome et triste de la pierre comme un reflet douloureux d'une sévère grandeur. L'œuvre du peintre, dans son initiale harmonie, avait moins d'unité; elle n'était pas aussi spiritualiste.

XXXI

Si l'*Apotheose de Napoléon* est le plus récent chef-d'œuvre de la glyptique, ce ne doit pas être le dernier. Grâce à Dieu, notre histoire est riche en nobles souvenirs.

Les graveurs peuvent surgir nombreux. Un mâle exemple leur est donné par M. David : ils voudront le suivre.

Ils voudront sauver de l'incendie, des blessures des hommes et du temps, les pages de génie échappées à la main du sculpteur ou du peintre. Artisans de la gloire, ils diront sur l'émeraude et la cornaline, qui ne doivent pas périr, ce que la plume ne saurait faire revivre. Ils seront les historiens des faits mémorables, des hautes pensées, des conceptions généreuses; ils mériteront le titre d'hiérogrammates que l'Égypte décernait aux peintres de ses rites sacrés. Et, à leur tour, les lettrés, les amateurs, les artistes, la critique, le grand public de France, feront fête à l'avenir au frère du sculpteur, à l'homme qui seul peut créer des œuvres qu'on oserait dire éternelles, le graveur en pierres fines.

LA SCULPTURE

AU SALON DE 1880

I

Le Salon de 1879, observé dans son ensemble, n'était pas en progrès sur ceux qui l'avaient précédé. En 1880, notre École de sculpture apparaît stationnaire. Des marbres bien travaillés, de savantes études d'après nature se rencontrent sans doute au palais des Champs-Élysées, mais ces œuvres portent le nom des maîtres maintes fois applaudis, et nous n'osons pas dire qu'ils se soient montrés supérieurs à eux-mêmes.

Aucune œuvre exceptionnelle, aucun monument original ne s'impose au Salon de 1880.

Cependant les sculpteurs n'ont pas modifié comme les peintres le règlement ancien de l'Exposition. Ils n'ont pas abaissé les barrières devant l'entrée du Palais. En 1879, le jury admettait six cent soixante-quinze ouvrages; en 1880, le livret en enregistre sept cents. Le classement difficile par catégories d'artistes inauguré chez les peintres n'est pas appliqué chez les sculpteurs. Membres de l'In-

stitut, médaillés, élèves de l'École se coudoient dans une égalité de bon augure pour les débutants. Ce n'est donc pas au trouble général qui a marqué l'ouverture du Salon, — signe avant-coureur d'une révolution plus profonde, — qu'il faut attribuer cette sorte d'atonie constatée par nous pendant deux années.

Le secret de l'absence ou de la lassitude des sculpteurs les mieux doués doit être cherché peut-être dans la périodicité trop grande de l'épreuve. Nous appelons trop souvent les mêmes hommes à la barre de la critique. Nous jugeons un artiste chaque année ! C'est trop demander à la fertilité du talent. Je me souviens comme vous de l'année féconde 1639, qui vit éclore deux chefs-d'œuvre signés de la même main. Ce furent assurément deux figures de haut style que celles d'*Horace* et de *Cinna*. Le maître qui les a sculptées n'avait alors que trente-trois ans : son nom est Pierre Corneille. Mais je ne sache pas qu'il ait laissé parmi nous de descendants. Et d'ailleurs, Pierre Corneille, s'il avait été statuaire, n'aurait pas parachevé sur le marbre ou le bronze son double chef-d'œuvre en une seule année.

La glaise et le granit ont leurs exigences. Le ciseau n'a pas les franchises de la plume. N'oublions pas non plus que le poëte use de la parole humaine pour formuler sa pensée, tandis que le sculpteur est tenu d'exprimer la sienne à l'aide de la matière. Combien plus difficile et plus longue sera cette métamorphose ! Le poëte appelle la Muse, et il chante. Le statuaire qui se sent remué par l'inspiration doit extraire chaque mot, chaque syllabe de son poëme d'une matière inerte, incolore et sans chaleur.

C'est aux sculpteurs surtout que peuvent porter préjudice les Salons annuels. Les plus habiles, les plus vaillants

l'ont compris. Aussi voyons-nous les maîtres de l'École contemporaine s'abstenir de temps à autre. Les meilleurs soldats quittent la brèche pour réparer leurs forces. Il n'en sera plus de même en face des expositions triennales. Et puisque l'État vient de décider qu'il ouvrirait, à de longs intervalles, un Salon officiel, indépendant du Salon libre ouvert annuellement par les artistes, nous applaudissons à cette sage mesure au nom des statuaires.

Libre à eux de concourir aux Salons annuels, et nous les savons assez courageux pour qu'il nous soit permis de pressentir la place qu'ils y tiendront. Mais ce sera fête pour les yeux de les revoir au Salon triennal. Là, du moins, nous ne constaterons aucun signe de lassitude. Leurs marbres paraîtront sculptés de la veille avec amour, avec recueillement. L'Exposition de l'État sera comme le Salon d'honneur de nos palais, la grande galerie de nos Musées, c'est-à-dire un lieu de choix où des mains sévères n'auront admis que des œuvres supérieures.

II

M. Albert-Lefeuvre : l'*Adolescence*. — M. Fourquet : *Flore*. — M. Simonds : *Dionysos*. — M. Farrail : *Misère*. — M. Alfred Lenoir : le *Repos*. — M. Boisseau : le *Crépuscule*. — M. Baudelot : le *Dernier Combattant du Vengeur*. — M. Ogé : *Pilleur de mer*. — M. Courtet : *Jeune Homme sur un dauphin*. — M. Bruchon : *Tombeau de feu mademoiselle Ruel*. — M. Hercule : *Buveur*. — M. Delorme : *Mercure*. — M. Captier : *Diane*.

M. Albert-Lefeuvre expose le marbre de sa statue de l'*Adolescence*. Elle est debout ; la main droite, relevée sur l'épaule et doucement courbée, vient effleurer la tête qui pose avec légèreté sur cette volute naturelle. L'autre main passe sur le front. Le regard est sans but, et l'enfant qui se laisse aller à sa rêverie demeure dans une inconsciente nudité. Beaucoup de naturel dans la pose et un travail élégant distinguent le marbre de M. Albert-Lefeuvre. Une figurine de *Flore*, sculptée en bois par M. Fourquet, est de franche allure. La déesse des jardins, en marche, porte des fleurs. La torse et les bras sont nus, et l'artiste les a modelés avec délicatesse ; mais la chevelure de la jeune femme, trop abondante, nuit à l'effet général de cette œuvre.

Dionysos, nu, assis avec aisance sur une panthère, a le front ceint de bandelettes, et sa main tient le thyrse. M. Simonds a sculpté cette figure dans un bloc de carrare. C'est une page correcte, inspirée de l'antique, et sans des traces d'inexpérience que nous relevons à regret dans la forme des pectoraux, trop anguleux, nous aurions plaisir à n'adresser que des éloges à l'artiste. Une

légère retouche dans cette partie du travail est possible.

Le groupe que M. Farrail a modelé sous le titre de *Misère*, n'est pas sans beauté. Un vieillard alangui par la faim, une enfant qui implore la pitié, sont les acteurs du drame. Mais si les deux personnages, étudiés isolément, méritent d'être remarqués, M. Farrail doit être averti au sujet de sa composition. C'est en bas-relief, non en ronde bosse, qu'il convenait d'écrire cette scène attristée. Le groupe, au point de vue de l'unité, présente de graves défauts.

> Celui-là sur l'airain a gravé sa pensée ;
> Sur sa toile, en mourant, Raphaël l'a laissée,
> Et pour que le néant ne touche point à lui,
> C'est assez d'un enfant sur sa mère endormi...

Nous soupçonnons M. Alfred Lenoir d'avoir relu ces vers avant de sculpter son groupe *le Repos*. Pourquoi n'a-t-il pas pris une toile et des pinceaux au lieu de modeler un arbuste et des draperies qu'il a disposées en forme de tente au-dessus d'une femme demi-nue, tenant un enfant blotti dans ses bras? L'œuvre est pittoresque, et ce n'est pas un mérite. Les détails nuisent au sujet, qui, vu de loin, a un aspect bizarre. M. Lenoir a trop de goût pour ne pas désavouer par des figures de style, comme il sait les faire, le groupe étrange et heurté du *Repos*.

Il n'aura manqué au groupe *le Crépuscule*, de M. Boisseau, que d'être plus intelligible au premier aspect. Un Génie féminin, les ailes fermées, est assis; il tient une lampe allumée et contemple deux enfants endormis. Pourquoi M. Boisseau a-t-il donné le nom de *Crépuscule* à cette figure? N'est-elle pas, si l'on veut, une personnifi-

cation de la Nuit? Mais nous ne voulons pas épiloguer; le sujet manque de clarté. En revanche, le groupe est baigné de poésie. Vu de face, les lignes sont harmonieuses et cadencées; les bras, le torse et les pieds du personnage sont traités avec élégance. L'étude disparaît, mais la science subsiste. Traduit en marbre, cet ouvrage fera honneur à M. Boisseau.

Le *Dernier Combattant du Vengeur*, par M. Baudelot, eût gagné à plus de sévérité dans le travail. Le modelé n'a pas une suffisante consistance, puis le vaisseau démâté, la hache d'abordage et maint autre accessoire nous reportent invinciblement au chef-d'œuvre de Géricault; toutefois, le *Naufrage de la Méduse* n'est pas, à vrai dire, une page de sculpture.

L'auteur de l'*Histoire de Bretagne* avait écrit : « C'est sur ces côtes sauvages que se perpétuera dans le *droit de bris* l'usage de dépouiller et d'immoler les naufragés. » M. Ogé a cherché dans ces lignes le sujet de son *Pilleur de mer*. Debout et nu sur la pointe d'un rocher, un coutelas à la ceinture, il se penche sur le vide et va lancer son harpon sur quelque épave. Nous ne ferons qu'un reproche à M. Ogé, c'est de n'avoir pas songé qu'un *pilleur de mer* accomplit avec sérénité sa honteuse besogne. Si donc l'artiste exagère l'expression du visage, si la pose trahit une passion démesurément farouche, si l'orteil se crispe sur le granit de la côte, à l'exemple de l'orteil de Laocoon, nous estimons que c'est une faute.

Nous ne quittons pas la mer avec M. Courtet, l'auteur du *Jeune Homme sur un dauphin*. Nous regrettons en présence de cette œuvre l'excessive importance de l'animal. Le torse de l'éphèbe eût également gagné si l'artiste lui

avait imprimé un mouvement plus varié; mais ces lacunes de détail peuvent disparaître quand le statuaire travaillera le marbre. Nous n'avons devant nous qu'un modèle, et déjà la crânerie joyeuse de l'adolescent campé sur sa curieuse monture permet d'augurer du succès de l'œuvre définitive.

M. Émile Bruchon a fait preuve de goût dans l'arrangement du groupe destiné au *Tombeau de feu mademoiselle Ruel*. Le caractère maternel du motif adopté par M. Bruchon sera peut-être discuté, mais nous ignorons si des raisons spéciales n'ont pas guidé l'artiste dans le choix de son sujet. Au point de vue sculptural, l'œuvre est bonne.

Le *Buveur*, de M. Hercule, est une étude de myologie bien rendue. Nous ne saurions toutefois féliciter l'artiste sur la composition de son bas-relief. Couché à plat ventre dans les hautes herbes, le personnage n'intéresse pas par sa pose. Il faut donc que les qualités de modelé soient réelles pour qu'on s'attarde devant l'œuvre de M. Hercule. Le sculpteur voudra composer une nouvelle scène avec plus de maturité. M. Delorme, dont nous avions remarqué le *Mercure* exposé en plâtre au Salon de 1877, envoie cette année le marbre de cette statue. C'est une œuvre apaisée, digne, consciencieuse. La souplesse des formes, le rhythme tranquille des profils, rangent le marbre de M. Delorme parmi les ouvrages qui honorent un artiste. Tout y est en son lieu avec mesure. Qu'un souffle invisible eût fait frisonner ce corps d'homme, et l'âme eût été saisie par l'image de *Mercure* qu'on voudrait trouver moins correcte.

Il y a de longues années déjà que nous nous plaisons

à reconnaître le talent sérieux de M. Captier. Une figure de femme, debout et nue, est exposée par lui en 1880. C'est *Diane*. Plus grande que nature, elle dépasse deux mètres. Ce sont des proportions difficiles à concilier avec des formes féminines. La femme aussi bien que l'enfant se refusent aux effigies colossales. Cependant les maîtres décorateurs ne sont pas troublés par la dimension d'une cariatide. Les statues persiques adossées aux parois d'un temple ou d'un tombeau ont l'ampleur exigée par les proportions du monument. Mais, à tout prendre, les statues persiques ne sont guère que des membres d'architecture, et le caractère général de l'édifice motive le développement qu'elles reçoivent du sculpteur. Il n'en est pas de même s'il s'agit d'une figure isolée, indépendante d'un ensemble décoratif. Et si l'artiste, de son plein gré, adopte le nu, il assume, d'un coup, toutes les difficultés; il court à tous les périls.

La *Diane* de M. Captier pose le pied droit sur un pli de terrain; le regard est dirigé vers la droite; d'une main la déesse tient un arc, et de l'autre une flèche. La fierté est écrite dans la pose. Le modelé des formes est à la fois savant, sobre et plein de fermeté. Le corps est effilé sans sécheresse; on sent quelle agilité doit avoir cette amante des forêts. Si nous cherchions des fautes dans l'œuvre de M. Captier, nous pourrions dire que la coiffure manque de légèreté, que le bras droit est un peu fort d'aspect et paraît d'un galbe trop égal; mais ce ne sont là que des lacunes peu sensibles. Ce qui frappe avant tout, ce qu'on aime dans cette image, c'est l'allure souveraine de la déesse, l'orgueil de la beauté, visible dans l'attitude, l'œil et les lèvres. La grâce n'est

pas exclue de la figure de *Diane :* les mains sont délicates et fines. L'arc et la flèche, élégamment portés, ajoutent au mouvement de la statue sans rompre les lignes. J'y songe, cette flèche que les doigts amincis de la déesse tiennent comme un jouet familier, n'a-t-elle pas percé Chione, fille de Dædalion, coupable de s'être comparée à Diane! La statue de M. Captier parle, en effet, de révolte muette, de colère intérieure et de vengeance dissimulée : c'est bien ainsi que nous nous imaginons la fille de Jupiter et de Proserpine, irritée de l'oubli du roi Calydon et exigeant la mort de Méléagre.

III

M. Suchetet : *Biblis*. — M. Delaplanche : l'*Enfance d'Orphée*. — M. Boisseau : le *Génie du mal*. — M. Roger : le *Bilboquet*. — M. Houssin : la *Esmeralda*. — M. Saint-Jean : *Daphnis*. — M. Delorme : *Ariane*. — M. Becquet : *Faune jouant avec une panthère*. — M. Thabard : l'*Amour au Cygne*. — M. Mathurin Moreau : *Nébuleuse*. — M. Louis Lefèvre : la *Pensée; Premières Joies*. — M. Turcan : *Ganymède*. — M. Caillé : *Élégie*. — M. Delaplanche : *Ange pour un tombeau, portrait de mademoiselle P...* — M. Blanchard : *Ondine*. — M. Chatrousse : la *Lecture*.

L'un des succès du Salon a été pour M. Suchetet, auteur d'une figure de *Biblis*. La fille de Milétus et de la nymphe Cyané a succombé à son désespoir. Nue, posée sur le flanc droit, les bras tendus, les doigts entrelacés, la jeune fille a été touchée par la mort dans un endroit désert. Elle n'a d'autre couche que le sol, mais les nymphes du lieu ont pris en pitié l'amante désespérée, et déjà ses cheveux prolongent leurs lignes ondées, indice de la métamorphose de *Biblis*. La composition est heureuse. M. Suchetet a su traduire Ovide en sculpteur ; mais c'est aux artistes qui débutent que l'on doit avant tout la vérité. Les contours de la *Biblis* sont trop brusques; le dos manque de souplesse, et certaines parties de la poitrine ne sont pas exemptes de lourdeur. Que M. Suchetet ne s'attarde pas dans un demi-triomphe. La médaille qu'il reçoit du jury doit l'encourager à mieux faire.

M. Delaplanche possède un bien grand talent. Que ne parvient-il à le discipliner? L'*Enfance d'Orphée* est un groupe où l'artiste a figuré la muse Calliope endormant Orphée sur ses genoux au son de la lyre. Quoi de plus

apaisé, on dirait volontiers de plus silencieux, qu'une pareille scène! Il est naturel, n'est-il pas vrai? que les doigts de la mère effleurent avec une extrême légèreté les cordes métalliques de l'instrument, que sa voix lente et grave comme le murmure d'une source appelle sans secousse le sommeil réparateur sur les paupières de l'enfant : *levi somnum suadebit susurro*. Chose étrange! Calliope, sous le ciseau savant de M. Delaplanche, n'a pas ces attentions maternelles. Le corps de la jeune Muse est sans lacunes dans le modelé ; ses formes sont élégantes et châtiées, et c'est en ce point que se révèle l'étude du sculpteur. Mais la pose n'a rien de stable : les lignes s'entre-choquent; il y a du tumulte et de la recherche dans les plis confus des draperies. L'*Enfance d'Orphée* est une œuvre bruyante, alors qu'il eût été nécessaire d'en atténuer le relief et de présenter la Muse berçant le poëte, à l'aube de la vie, avec la noblesse, le naturel, la simplicité grandioses que revêtent les êtres imaginaires créés par le génie et vivant dans une atmosphère d'idéal.

Nous devons une mention au marbre sévère de M. Boisseau, le *Génie du mal* : nous avions jugé l'œuvre en 1878. Pourquoi M. Roger use-t-il sa glaise à modeler un sujet banal comme le *Bilboquet?* Cet artiste a-t-il peur de penser? Qu'il tente un effort, et lorsqu'une figure d'enfant l'aura frappé de nouveau, lorsqu'il l'aura campée dans la liberté du mouvement et la crânerie de l'allure, pour Dieu! qu'il ne lui prenne pas fantaisie de sculpter le premier jouet rencontré et le moins acceptable en plastique. M. Houssin a mieux fait. Sa statue de la *Esmeralda* sera d'un gracieux effet traduite en bronze. Bien conçue, d'un mouvement rhythmé, d'une silhouette heureuse, l'œuvre

est peut-être la meilleure de celles qui, depuis trente ans, ont été inspirées par Victor Hugo.

Il convient de louer le moelleux des formes dans la statue de *Daphnis*, de M. Saint-Jean ; mais nos éloges ne s'adressent point aux accessoires inutiles de cette figure d'éphèbe. Nous voici devant l'*Ariane* de M. Delorme : elle ne souffre pas qu'on la compare au *Mercure* du même artiste. Le torse paraît court, et la tête est presque sacrifiée dans l'angle que forment les bras. *Ariane* n'est pas en mouvement, elle s'agite. L'agitation de la pierre est un problème que les maîtres n'ont pas posé, certains de leur impuissance à le résoudre. Où est l'*Ismaël* de M. Becquet? Son *Faune jouant avec une panthère* ne nous fera pas oublier l'œuvre exquise que nous rappelons.

Quel est ce nouveau Ganymède que j'aperçois posé sur un cygne? c'est l'*Amour*. M. Thabard l'a surpris dans sa grâce mutine, et si l'oiseau de Vénus qui lui sert de monture présentait une base moins fragile, l'*Amour au Cygne* ne donnerait prise à aucun reproche. *Nébuleuse*, par M. Mathurin Moreau, est une œuvre svelte, élégante, légère. Une main chargée de fleurs, tenant de l'autre son opulente chevelure, la jeune almée danse avec une liberté que nous voudrions toutefois exempte de gaucherie. M. Moreau a trop fidèlement rendu son modèle.

M. Louis Lefèvre n'a pas sensiblement amélioré sa statue de la *Pensée* en la traduisant en marbre. C'est le même geste indécis, la même absence de passion sur le visage qui déjà nous avaient fait blâmer l'artiste de n'avoir pas pris souci de sa composition en 1878. Où la pensée sera-t-elle saisissable, sinon sur les traits de la face ? Certains détails du groupe *Premières Joies*, de

M. Lefèvre, exposé non loin de la *Pensée,* ont de l'imprévu et de la grâce; mais l'arrangement des figures manque de naturel. M. Lefèvre voudra corriger ce groupe avant de passer au marbre.

Nous avions mentionné le réel mérite du *Ganymède* de M. Turcan, il y a deux ans. L'ouvrage revient en bronze et n'a rien perdu de sa valeur. Cependant, le ton sourd de la matière est moins favorable que le plâtre à l'effet de cette figure originale. Ganymède nous paraît toujours incommodément assis sur l'aigle qui l'emporte : il y a plus, l'importance de l'aigle s'est accrue avec le changement de couleur, et l'échanson des dieux n'attire plus le regard dans une mesure suffisante. M. Turcan pouvait difficilement prévoir ce changement d'aspect. L'*Élégie* de M. Caillé ne manque pas d'une certaine poésie; le marbre est de bon style. Nous regrettons, toutefois, que l'artiste n'ait pas écrit avec plus d'accent l'idée simple et noble qu'il voulait rendre. *Ange pour un tombeau, portrait de mademoiselle P...,* par M. Delaplanche, est une composition plus calme que l'*Enfance d'Orphée.* Les draperies sont traitées avec goût. On souhaiterait sans doute que l'avant-bras de l'ange fût moins court et les épaules moins trapues, mais n'oublions pas qu'il s'agit ici d'un portrait, et le sculpteur n'a pas dû rester absolument maître de sa statue.

Il convient de signaler le mouvement de cette figure alerte que M. Blanchard appelle une *Ondine.* Elle est décorative et de savante facture. Debout sur la fontaine de Soissons, où sa place est marquée, elle appellera l'attention des touristes, et si le bronze de l'œuvre définitive donne à l'étoffe plus de consistance et plus de poids, si

la draperie de cette nymphe des eaux paraît légèrement humide, l'illusion sera complète. Une statue sans reprise, c'est la *Lecture*, par M. Chatrousse. Assise et repliée sur elle-même, une jeune femme tient un livre ouvert sur ses genoux et fixe son regard sur les pages instructives qu'elle médite. L'unité d'action est interprétée avec non moins de mesure que de force. Le corps tout entier subit le charme qui s'échappe du livre comme un parfum. Moi-même je me suis penché sur la page, espérant y surprendre le secret de cette extase réfléchie. Vaine tentative. Nos yeux mortels n'ont pas la pénétration des yeux blancs d'un fantôme de marbre créé par la main puissante du statuaire. La liseuse ne s'est pas troublée en me sentant près d'elle. Absorbée par les stances ou le récit qui l'inondent d'une lumière intime, elle n'a pas pris garde à ses bras nus; mais leur galbe distingué, la sérénité d'un front sans ride, la finesse et la tranquillité des lèvres pensives, la chevelure, le vêtement, tout l'ensemble de l'œuvre ordonnée, paisible et vivante de M. Chatrousse, est marqué du sceau d'un talent supérieur.

IV

M. Bottinelli : la *Modestie*. — M. Magni : *Andromède*. — M. Spertini : le *Messager*. — M. Pandiani : *Camilla*. — M. Bernasconi : la *Repentante*. — M. Miglioretti : *Abel mourant*. — M. Guglielmo : *Innocence*. — M. de Gravillon : l'*Enfant prodigue*. — M. Maindron : l'*Inspiration*. — M. Crauk : la *Jeunesse et l'Amour*. — M. Marquet de Vasselot : *Poveretto*. — M. Aizelin : *Mignon*. — M. Lambert : l'*Innocence*. — M. Aubé : la *Guerre*. — M. Félix Richard : *Harponneur*. — M. François : *Vénus sortant de l'onde*. — M. Levillain : *Bacchus*. — M. Ferrari : *Belluaire agaçant une panthère*. — M. Marqueste : *Diane surprise*. — M. Gaudez : *Flore et Cérès*. — M. Lecourtier : *Chiens Saint-Hubert*. — Mademoiselle Thomas : *Cheval russe attaqué par des loups*. — M. Fremiet : *Capture d'un jeune éléphant*. — M. Longepied : *Pêcheur ramenant dans ses filets la tête d'Orphée*. — M. de Saint-Marceaux : *Arlequin*.

Puisque les sculpteurs italiens sont encore nombreux au Salon, il convient de parler d'eux. Toutefois, nous serons bref sur leur compte. La *Modestie*, par M. Bottinelli ; *Andromède*, par M. Magni ; le *Messager*, par M. Spertini, sont des réductions de statues qui feront les délices de tous les bourgeois du Marais. Les Italiens sont des retardataires fourvoyés. Retardataires, ils prennent pour du style l'afféterie des bergères enrubannées du dix-huitième siècle ; fourvoyés, c'est à la peinture décorative qu'ils empruntent leurs sujets. Il faut le répéter sans cesse, la sculpture italienne n'est pas en progrès : elle marche à l'opposite du vrai ; chaque jour l'éloigne davantage du beau. Si donc parmi nous de jeunes artistes se sentaient attirés sur les traces des sculpteurs italiens de ce temps, qu'ils prennent garde. L'art n'est pas devant eux.

Le succès durable, l'estime de la critique, l'influence réelle, ne leur seront pas dévolus.

Ce n'est pas que ces fins artisans, habiles à broder le marbre, n'ajoutent parfois à leur science de pratique une lueur d'élégance et de vérité. *Camilla,* de M. Pandiani, n'est pas tout à fait dénuée de caractère. La *Repentante,* de M. Bernasconi, est une mondaine dont la douleur, pour être réaliste, n'a pas altéré la beauté. Je suppose volontiers que M. Miglioretti a fait erreur en donnant le titre d'*Abel mourant* à son marbre agité. C'est Caïn, sans doute, que l'artiste a voulu nommer. Les justes ne connaissent pas ces convulsions de la mort que le sculpteur a traduites avec tant de crudité. En retour, *Innocence,* de M. Guglielmo, est un marbre correct et presque sobre.

M. de Gravillon expose un *Enfant prodigue* surpris au moment de sa résolution généreuse, lorsqu'il prononce cette parole des forts : *Surgam et ibo.* Les jambes qui avaient fléchi se redressent, le torse reprend une attitude noble, la tête fait élan, et dans la joie qui l'envahit, le *Prodigue* entr'ouvre des lèvres frémissantes ; l'œil s'illumine, le front rayonne d'espérance et de foi. L'idée est une et nettement saisissable. Au point de vue plastique, la pose des bras est défectueuse : ils présentent deux angles sans beauté dont l'aspect rend la statue fragile. Cette faute de composition ne doit pas nous empêcher de reconnaître la somme de travail dont cette œuvre sérieuse porte le témoignage. Le développement dorsal de l'*Enfant prodigue,* pour ne citer qu'un exemple, atteste une étude réfléchie, une science de modelé digne d'éloges. Dans la figure de l'*Inspiration,* par M. Maindron, la pose manque de naturel, mais plus

d'un détail bien rendu permet d'oublier cette faute.

La *Jeunesse et l'Amour*, par M. Crauk, est un groupe qui ajoutera peu à la réputation de ce statuaire émérite. Il y a disproportion et désaccord entre les deux personnages mis en scène : ils sont d'ordre et de nature différents. La *Jeunesse* est une femme modelée d'après un type réel, tandis que l'*Amour* est une figurine dont le type veut être cherché dans la Fable. Il est difficile de concilier de pareils éléments. La sculpture est tangible, et malaisément elle autorise l'union de symboles étrangers l'un à l'autre. Que M. Crauk supprime l'*Amour*, et de son groupe d'aujourd'hui, la statue rêveuse de la *Jeunesse*, désormais isolée, pourrait survivre.

Poveretto! comme il tremble sous sa nudité chétive! Ses jambes auraient peine à le porter, et l'enfant s'est assis, essayant d'attirer sur lui la pitié. M. Marquet de Vasselot, qui a sculpté cet enfant, nous le montre jouant sur sa flûte une complainte populaire, et le bronze assombri répand sur l'épiderme gercé du petit pauvre sa teinte monotone et triste. La sœur de *Poveretto* s'appelle *Mignon*, et M. Aizelin l'a surprise immobile, pensive. Une mélancolie inquiète enveloppe ce front de quinze ans qu'aucun poids n'a courbé, que la vie fait frissonner sous ses premières pulsations. L'*Innocence*, par M. Lambert, est un bronze plein de caractère qui prend place auprès des œuvres de MM. Marquet de Vasselot et Aizelin.

M. Aubé a sculpté la *Guerre* avec les attributs et l'allure de l'Émeute : c'est une faute. M. Félix Richard s'est également trompé en modelant son *Harponneur* assis ; il fallait représenter debout, dans la force des muscles, le rude

matelot qui, d'une lance garnie de sa ligne, va piquer le monstre marin.

On parle trop rarement des pierres gravées. Le camée de M. François, *Vénus sortant de l'onde,* est une page tout à fait achevée. Gravée sur agate, cette scène a été rendue par l'artiste avec beaucoup de convenance et un grand style.

M. Levillain travaille le bronze argenté comme d'autres l'argile. *Bacchus* est le sujet d'un bas-relief aux délicates ciselures exposé par cet artiste. Ce n'est pas une scène, c'est un poëme. L'enfance de Bacchus, Bacchus enseignant la culture de la vigne aux Égyptiens, l'arrivée de Silène chez Midas, Acètes blessé pour avoir protégé le dieu du vin, Bacchus et Cérès à la recherche de Proserpine, Bacchus inventant la comédie, sont autant de pages bien conçues, attestant la fécondité, le goût et le savoir de M. Levillain.

Le *Belluaire agaçant une panthère,* de M. Ferrari, reparaît en bronze au Salon. Cette matière fait valoir l'énergie robuste du lutteur; la science de l'artiste, dans ce qu'elle avait d'excessif, est légèrement atténuée par la couleur du bronze.

Diane surprise, de M. Marqueste, est une œuvre résolue. Nue et debout, la déesse a saisi le pas d'Actéon vers sa droite; aussitôt, du regard et du geste, elle chasse l'indiscret. La colère n'a pas d'attitude plus hautaine que celle de la *Diane,* de M. Marqueste. Laissons *Flore et Cérès,* sculptées en marbre par M. Gaudez, retourner à la laiterie du Petit-Trianon, où elles seront dans leur cadre au milieu des souvenirs et des jupes d'antan.

Les *Chiens Saint-Hubert,* de M. Lecourtier, forment un

groupe empreint de feinte bonhomie qui n'est pas sans charme. *Cheval russe attaqué par des loups*, de mademoiselle Thomas, révèle une grande sûreté de touche ; il convient toutefois de signaler à l'artiste certains profils trop brusques dans l'ensemble du groupe. M. Fremiet a sculpté une *Capture d'un jeune éléphant*. Nous savons de longue date quelle science possède M. Fremiet comme animalier ; aussi son petit groupe en marbre, composé de l'éléphant et du nègre qui vient de le surprendre, est-il supérieur aux ouvrages de M. Lecourtier et de mademoiselle Thomas.

Pêcheur ramenant dans ses filets la tête d'Orphée, par M. Longepied, serait à l'abri de tout reproche si le mouvement avait plus de retenue. Tel qu'il est posé, le pêcheur laisse à peine distinguer ses traits ; légèrement redressé, il présenterait une ligne plus heureuse, plus sculpturale. Les parties secondaires de cette scène, c'est-à-dire la tête d'Orphée, la lyre, le filet, sont agencées avec goût.

On a beaucoup vanté l'*Arlequin* de M. de Saint-Marceaux. Le public a de ces caprices. Debout, les bras croisés, sa batte dans la main, un masque aux yeux vidés sur le visage, Arlequin, coquettement habillé de son costume traditionnel, ne sait s'il doit rire ou pleurer. L'œuvre manque de caractère. Elle serait supportable en terre cuite, de petite dimension. Ce qu'on admire dans l'*Arlequin*, c'est, dit-on, la fidélité réaliste des moindres détails du costume. En vérité, M. Jourdain n'eût pas porté plus loin sa critique, mais Molière ne nous a pas donné M. Jourdain pour un type de bon sens et de pénétration. Les galons d'une jaquette, le nœud d'une pantoufle sont peu de chose en sculpture. Ce qui a plus de portée, c'est

la pose, et celle de l'*Arlequin*, quelque peu bravache, laisse dominer un coude d'un fâcheux aspect; ce qui a plus de portée, ce sont les proportions, et la jambe gauche d'Arlequin est plus forte que la droite; ce qu'un statuaire doit rendre, c'est l'expression, et le masque sans vie, aux yeux rongés, sculpté par M. de Saint-Marceaux, est hideux. Il est vrai qu'un bicorne aux lignes criardes pèse sur la statue! Je ne puis comprendre l'engouement du public pour cette composition. M. de Saint-Marceaux est le premier, je le gage, à être étonné de son succès. Il est capable de faire beaucoup mieux, et son retour dans les régions sereines du grand art ne peut tarder. Alors nous nous plairons à lui rendre justice, et si les organisateurs de l'Exposition lui concèdent de nouveau la faveur d'un Salon spécial, — comme cela s'est fait en 1880, — nous ne trouverons rien à redire. Le talent de M. de Saint-Marceaux est réel; mais, en raison même de la valeur du maître, les exemples qu'il donne peuvent être suivis. Plus d'un artiste, à son début, se sentira hanté par l'*Arlequin*. Le goût général est atteint par de tels ouvrages, quand l'homme qui les signe porte un nom sympathique et presque célèbre. Or, il est du devoir de la critique de tenir en garde l'école et le public contre toute surprise.

V

M. Louis-Noël : *David d'Angers*. — M. Lafrance : *Frédéric Sauvage, inventeur de l'hélice*. — M. Crauk : la *Comtesse Marguerite de Flandre et de Hainaut*. — M. Bogino : *Jeanne d'Arc au bûcher*. — M. Le Véel : *Jeanne d'Arc*. — M. Fossé : *Jeanne d'Arc prisonnière*. — M. Charles Gauthier : *Cléopâtre*. — M. Gower : *Henri V, roi d'Angleterre*. — M. Saint-Gaudens : l'*Amiral Farragut*. — M. Leofanti : *J. M. R. de Lamennais*. — M. Rubin : *Berlioz*. — M. Baujault : *Monument à la mémoire de Ricard*. — M. Charles Rochet : *Silvestre de Sacy*. — M. Dumaige : *François Rabelais*. — M. Aubé : *Dante Alighieri*. — M. Aimé Millet : *Denis Papin*. — M. Mercié : *Judith*. — M. Lanson : *Judith*. — M. Guillaume : *M. Thiers*. — M. Guilbert : *M. Thiers*. — M. Fremiet : *Hommage à Corneille*. — M. Falguière : *Ève*. — M. Fulconis : la *Fête des sacrifices de moutons à Alger*. — M. Le Cointe : *Sedaine*. — M. Dumilâtre : *Tombeau de Crocé-Spinelli et Sivel ; Montesquieu*. — M. Barrias : *Bernard Palissy*. — M. Chapu : *Leverrier ; le Génie de l'Immortalité, pour le tombeau de Jean Reynaud*. — M. Jules Thomas : *Mgr Landriot*.

> A toi qui jetais une âme
> Dans les flots du bronze en flamme ;
> Toi, dont la puissante main
> N'eut jamais d'étreintes vaines ;
> Toi, dont le marbre a des veines
> Où coule le sang humain !

— Qui parle ainsi ?

— Alfred de Vigny.

— A qui s'adresse-t-il ?

— A David d'Angers.

Après Alfred de Vigny, M. Louis-Noël, un statuaire de mérite, l'auteur applaudi, il y a tantôt dix ans, de la *Muse d'André Chénier*, a voulu consacrer à la mémoire de David d'Angers, le père de tant de colosses, un bronze magistral. Le sculpteur de *Bonchamps* et du *Général Foy* est

représenté debout, vêtu à la moderne et drapé, la tête nue, tenant dans une main l'esquisse de la figure principale du fronton du Panthéon : *la Patrie distribuant des couronnes.* De l'autre main, David tient un maillet qu'il pose sur un autel antique placé à sa droite. La face antérieure de l'autel porte ce seul mot : PATRIA. Simple et grave dans sa pose, tel est le *David* de M. Louis-Noël. La tête et les mains ont été l'objet d'une étude spéciale de la part du statuaire. Légèrement inclinée en avant, la tête pense. Une vague nuance de mélancolie est répandue sur le visage du maître. Quant aux mains, on les dirait modelées par David lui-même : c'est le plus bel éloge que nous en puissions faire.

Il y a moins de trois années que nous écrivions à la dernière page de la vie du maître : « Nous souhaitons de voir au Louvre les médaillons de David, au palais Mazarin son buste, à Angers sa statue [1]. » M. Louis-Noël a permis à la ville d'Angers de réaliser une partie de notre vœu ; nous ne perdons pas l'espoir de le voir s'accomplir entièrement.

Frédéric Sauvage, inventeur de l'hélice, est debout, ayant à sa droite un établi sur lequel pose le modèle réduit de l'appareil dont il a doté nos navires. M. Lafrance a sculpté cette figure. La tête est nue, tournée vers l'épaule gauche, et l'index désigne au spectateur le titre de gloire de Sauvage. Il y a dans cette statue plus que du style, elle est originale et vivante. Un pied appuyé sur la barre de l'établi donne du mouvement et de la légèreté à la partie inférieure de la figure ; le port de la tête, le geste du bras

[1] *David d'Angers,* tome I*er*, p. 556.

gauche, constituent la cadence des plans de la partie supérieure. Le costume moderne est oublié en face de cette image remuée. Le visage respire la noblesse et la probité.

M. Crauk doit le meilleur de sa renommée à la sculpture historique. Nous ne sommes donc pas surpris du mérite de sa statue : *la Comtesse Marguerite de Flandre et de Hainaut*. La fondatrice de l'hospice de Séclin, vêtue d'un costume sévère, a le front couvert d'un large bandeau. Le caractère religieux de cette effigie est sobrement écrit, avec précision et avec goût. Les mains de la comtesse sont sculptées en maître.

Mentionnons la *Jeanne d'Arc au bûcher*, de M. Bogino, ainsi que la statue équestre de *Jeanne d'Arc* par M. Le Véel. La résignation et l'audace ont été rendues dans ces deux œuvres d'une façon remarquable. M. Le Véel a montré l'héroïne tenant haut l'oriflamme et domptant son cheval de bataille. Sous la main de M. Bogino, Jeanne, dans sa robe sans plis, la tête légèrement inclinée, presse sur son cœur l'image sainte du Christ. *Jeanne d'Arc prisonnière*, destinée à la ville du Crotoy, par M. Fossé, est une œuvre sagement comprise.

Cléopâtre, par M. Charles Gauthier, nous est montrée demi-couchée, le torse nu et se débattant sous l'étreinte de la mort. Certains accents sont gravés par l'artiste avec élégance et sobriété : un demi-reproche, cependant, doit être fait à M. Gauthier au sujet de la tête de sa statue, dont le mouvement en arrière est excessif.

L'image de *Henri V, roi d'Angleterre*, que M. Gower a sculptée pour le monument de Shakespeare, est décorative; le roi pose lui-même sa couronne sur son front. En revan-

che, l'*Amiral Farragut*, que M. Saint-Gaudens destine à la ville de New-York, est d'une roideur ultra-britannique. M. Leofanti comprend autrement les lois de la sculpture historique. Son monument de *J. M. R. Lamennais* est un des meilleurs ouvrages en ce genre au Salon de 1880. Debout, le fondateur des « Frères de Lamennais » pose une main sur l'épaule de l'un de ses novices, tandis qu'à sa droite, un enfant, le genou en terre, égrène un chapelet. L'ensemble de ce groupe est harmonieux. On y peut relever cependant quelques fautes. Le coude du jeune instituteur effleure de trop près le personnage principal; le genou de l'enfant eût dû être posé à une plus grande distance du pied de Lamennais; le manteau de celui-ci pouvait fournir à M. Leofanti quelques plis heureux qu'il a dédaignés; le bras gauche du novice supportant un livre est tant soit peu banal de mouvement; mais ces lacunes sans grande portée n'enlèvent pas à l'œuvre du sculpteur le mérite de l'unité. M. Leofanti a convenablement groupé Lamennais et les deux figures qui expliquent sa mission. La genèse de l'enseignement, tel que l'a voulu ce prêtre breton, sera saisie au premier aspect du monument sculpté par M. Leofanti. Il n'y a pas jusqu'aux types pleins de rudesse, habilement rendus dans le bronze colossal dont nous parlons, qui n'ajoutent à l'éloquence de ce portrait d'un éducateur populaire.

La statue de *Berlioz,* par M. Rubin, est une promesse. M. Baujault eût pu mieux faire : son *Monument à la mémoire de Ricard* n'est pas bien composé; les figures décoratives ne se relient pas au buste de l'homme politique, et l'une d'elles surtout a été modelée avec tant

d'emphase dans la pose, qu'elle manque absolument de naturel. Nous souhaiterions plus d'accent et de personnalité à la statue de *Silvestre de Sacy,* que M. Charles Rochet vient d'exécuter en bronze, pour l'École des langues orientales.

François Rabelais, par M. Dumaige, a la tête quelque peu petite, mais l'ordonnance générale de la figure est de bon aspect, et les mains sont parfaites.

> Mieux est de ris que de larmes escripre,
> Pour ce que rire est le propre de l'homme.

Telle est la devise que M. Dumaige a gravée sur le marbre du *Rabelais* destiné à la ville de Tours.

Le bronze n'ajoute pas à la valeur du *Dante Alighieri,* de M. Aubé. Cette figure, si elle est exposée un jour en plein air, aura l'apparence d'un jouet en carton. *Denis Papin,* par M. Aimé Millet, doit prendre place à Blois. L'inventeur est en costume de travail, près de l'appareil qui porte son nom. Papin se montre à nous légèrement gêné dans sa pose; une mèche de cheveux très-inopportune, à notre sens, enlève à l'ampleur et à la beauté du front. M. Aimé Millet semble avoir craint d'idéaliser son illustre modèle.

La *Judith,* de M. Mercié, ne nous fera pas oublier sa *Junon.* Les deux œuvres sculptées en marbre sont de proportions réduites; mais tandis que la *Junon* était une étude simple et sévère, les ornements dont Judith est surchargée dévorent sa statuette et aveuglent le spectateur. M. Alfred Lanson a choisi *Judith* pour sujet d'un groupe où il l'a représentée près d'Holopherne endormi. Ce dernier personnage est puissamment modelé, mais il

est regrettable que M. Lanson ait si peu cherché son groupe, et qu'il se soit borné à une simple juxtaposition de deux figures.

M. Thiers compte plus d'un portrait au Salon. Sa statue, modelée par M. Guillaume, a été commandée pour le Musée de Versailles. Thiers est debout, vêtu d'un paletot, la main gauche sur la tribune, le poing droit fermé. La valeur iconique de ce monument est incontestable. Aucune hésitation n'est possible; c'est l'ancien président de la République que les moins experts sauront reconnaître dans cette image. Tout y est vrai, et ce n'est pas la faute du statuaire si la taille ramassée de M. Thiers aussi bien que le vêtement banal dont il s'habillait, sont un double défi à l'art plastique. M. Guilbert expose également la statue de *M. Thiers*; cette fois, la figure est isolée, l'homme d'État n'est pas à la tribune, et cependant il parle, il est en mouvement. Cette agitation, qui fut un des traits distinctifs du premier président de la République, M. Guilbert l'a voulu rendre, et en comparant son œuvre à celle de M. Guillaume, plus d'un critique s'est prononcé pour M. Guilbert. Il est cependant un point que M. Guillaume a traité avec beaucoup d'art : c'est la tête de son modèle. Le visage a de la puissance, de la mobilité, de l'élévation; l'homme est jeune et idéalisé, tandis que M. Guilbert n'a reproduit que le masque sénile des dernières années de l'homme politique.

Hommage à Corneille, par M. Fremiet, est une composition d'un aspect fragile. Le bronze argenté travaillé par l'artiste enlève toute consistance à cette scène héroïque.

L'*Eve*, de M. Falguière, est hors de pair. Tout dans cette page est caresse, harmonie, langueur. Debout, légèrement appuyée le long de l'arbre qui est à sa gauche, Ève semble rêveuse, et sa main droite relevée sur sa tête fait plier la branche, afin d'en détacher le fruit défendu. De loin, Ève, la main perdue dans le feuillage, semble poser une couronne sur sa tête demi-souriante. L'œil est sans but. Le bras gauche est replié contre l'arbre, et les doigts jouent avec la chevelure. Un drame intime et recueilli est vraiment gravé sur ce marbre élégant. La faute d'Ève n'a rien de résolu ; elle est vaguement consentie. Le sens philosophique de cette nuance est à l'honneur de M. Falguière. En outre, le choix heureux de l'attitude accentue avec distinction le caractère de l'acte accompli. Ève semble n'avoir pas conscience ; elle ne voit pas. C'est au-dessus d'elle, hors de la portée de son regard, que la transgression se commet, et c'est elle qui en est l'artisan ! Aussi, dès que cette statue vraiment neuve vous apparaît, c'est la désobéissance, c'est la faute qui parle dans le marbre de M. Falguière, avec plus d'éloquence encore que la forme, les plans rhythmés, la morbidesse et la grâce ; car la faute est écrite au sommet de l'œuvre, au-dessus du front de la pécheresse.

Le bas-relief n'a plus guère de croyants. Signalons celui de M. Fulconis, la *Fête des sacrifices de moutons à Alger*. Le sujet, pour être populaire, a son intérêt, et le soin que l'artiste a voulu mettre à rendre les costumes les plus variés, doit lui être compté.

J'ai peine à m'expliquer le silence de la presse sur la statue de *Sedaine*, par M. Le Cointe ; le tailleur de pierres qui plus tard sera le créateur de l'opéra-comique

dans notre pays, a été saisi par l'inspiration au cours de son rude labeur. Lui-même l'a décrit :

> J'allais, les reins ployés, ébaucher une pierre,
> La tailler, l'aplanir, la retourner d'équerre...

Et il arrivait parfois que l'ouvrier, avide de savoir, jetait là son outil, s'asseyait sur le bloc ébauché, et, d'une main rapide, fixait ses impressions sur un carnet. C'est dans cette attitude que le surprit un jour un architecte, ancêtre du peintre David. Sedaine avait rencontré un protecteur. A son tour, quelque vingt ans plus tard, il aidera le jeune David de sa fortune. M. Le Cointe s'est souvenu de ce trait initial de la vie littéraire de Sedaine, et c'est l'ouvrier-poëte qu'il a tenté de rendre. Un bloc de pierre lui tient lieu de siége, et je soupçonne le jeune compagnon de n'être point en veine de tailler du granit, car il est coiffé de son tricorne comme quelqu'un qui vient du dehors et ne s'est pas mis au travail. Son costume est correct. La pose est naturelle, le regard est pénétrant, les lèvres frémissent. N'était la plume qu'il tient à la main et que nous voudrions remplacer par un crayon pour plus de vraisemblance, nous saluerions dans l'œuvre de M. Le Cointe non-seulement une composition d'un heureux effet, mais presque un modèle à proposer aux statuaires chargés de figures historiques.

Le *Tombeau de Crocé-Spinelli et Sivel*, par M. Dumilâtre, est désormais terminé. C'est le bronze que nous avons sous les yeux. M. Dumilâtre n'a pas sensiblement modifié son premier modèle ; nous le regrettons pour lui. Le suaire tortillé des deux victimes, la répétition de plis similaires et rompus à plaisir est une faute. Où donc la

sensation du repos sera-t-elle en son lieu, si ce n'est sur le bronze d'un tombeau? Pourquoi M. Dumilâtre n'a-t-il pas traité avec moins de réalisme les pieds des deux aéronautes? Nous aurions pu juger de son talent dans l'interprétation du nu. La statue de *Montesquieu*, par le même artiste, destinée à la Faculté de droit de Bordeaux, nous représente le philosophe assis, légèrement renversé dans un large fauteuil et les jambes croisées. L'attitude est peu digne du marbre; on l'excuserait tout au plus dans un croquis familier. Je ne dis rien des draperies fouillées et trop abondantes qui surchargent la statue de Montesquieu. M. Dumilâtre ne s'est pas douté que l'auteur de l'*Esprit des lois* fût un homme simple et fuyant le faste.

Le *Bernard Palissy*, de M. Barrias, debout, en costume de travail, la tête pensive, un plat émaillé dans la main gauche, est reconnaissable au premier coup d'œil. Il y a plus, c'est une image idéalisée, dont le style, la noblesse, le caractère, n'échapperont à personne. Le seul reproche qu'on soit tenté de faire à M. Barrias, c'est d'avoir exagéré peut-être l'élégance de son personnage, jusqu'à le rendre un peu frêle. La statue, vue de près, n'a rien perdu de sa valeur à ce soin de l'artiste; mais placée en plein air, elle paraîtrait, croyons-nous, privée de solidité. M. Barrias a rappelé très à propos le rude labeur du potier, par le modelé des mains qui sont celles d'un manouvrier, sans qu'il y ait excès dans cette partie de l'œuvre.

M. Chapu a deux monuments au Salon : celui de Leverrier et celui de Jean Reynaud. *Leverrier*, debout, en costume officiel à parements brodés, tient d'une main ses notes, et, de l'autre, il indique sur la sphère céleste que supporte Atlas à sa gauche, l'emplacement de la planète

découverte par l'astronome. L'idée est une, simple et saisissable. Leverrier, fier de son heureuse fortune, a le front levé, le regard pénétrant et sûr, les lèvres empreintes de bonté prêtes à se détendre. L'homme est jeune; son attitude, son geste, disent l'assurance du savant, la joie de l'esprit.

Transitoriis quære æterna. Telle est la devise que je lis sur le monument de Jean Reynaud. Une figure de haut-relief le domine. C'est le *Génie de l'Immortalité*. Nu, sans ailes, il monte dans l'espace comme la pensée, emporté vers le ciel par son propre poids. Les bras levés semblent impatients d'atteindre les hauteurs; une flamme brille sur le front, les plis tombants d'une draperie qui suit le mouvement du corps marquent la vitesse de cette ascension radieuse. Le visage rayonne; l'œil a soif de l'éternel.

Ce monument n'est pas moins neuf par la composition que sévère par le style. Des parties inachevées révèlent un travail précipité; mais l'artiste n'est pas absolument responsable de ces lacunes, qu'il fera sûrement disparaître de l'œuvre définitive. Nous savons, au surplus, qu'il n'a pas dépendu de sa volonté de retarder d'une année l'envoi au Salon du *Génie de l'Immortalité*. Si donc nous constatons la saillie trop marquée du genou droit de sa figure, alors que la jambe se perd avec le fond; si la cuisse gauche nous semble trop égale et le pied insuffisamment porté en dehors, nous ne voulons pas nous appesantir sur ces fautes légères que l'œil exercé du sculpteur n'a pas ignorées. Ce qui nous frappe davantage, c'est la difficulté de la pose si adroitement vaincue. « Une jambe de trois quarts, disait Ingres, sera toujours l'écueil du statuaire. » Ingres n'eût pas maintenu son dire devant le *Génie de*

l'Immortalité. Mais la partie supérieure de la figure n'est pas seulement traitée avec adresse, elle est d'un grand effet et porte le signe d'une science remarquable. Les bras du personnage sont exquis, le torse est de lignes irréprochables et d'un galbe très-pur.

Terminons par une œuvre qui pour n'être pas d'une conception compliquée n'en demeure pas moins une grande page, primant de haut la plupart des ouvrages exposés en 1880. Nous voulons parler de la statue de *Mgr Landriot*, ancien évêque de la Rochelle.

Le prélat est représenté à genoux, les mains jointes, le regard légèrement tourné vers l'épaule droite. La tête est nue. Le front, l'œil, les lèvres sont empreints de bonté. Ce marbre éloquent est de M. Thomas, membre de l'Institut. L'habile artiste, en revêtant son modèle de ses ornements épiscopaux, a su assouplir la matière au point de lui donner la légèreté de l'étoffe et de conserver au personnage une grande sveltesse et beaucoup de distinction. Les nombreux tombeaux placés dans nos cathédrales par les sculpteurs français des deux derniers siècles n'enlèvent pas à l'œuvre de M. Thomas un caractère de personnalité remarquable, une allure jeune, élégante et pourtant sévère, dont la synthèse est écrite de main de maître sur le visage du savant évêque. L'âme sacerdotale du pontife et de l'écrivain qui a signé le *Christ de la tradition*, la *Femme forte*, les *Béatitudes*, etc., se laisse discerner dans les traits de la face écrits avec distinction et franchise. M. Thomas a obtenu la médaille d'honneur : la statue de *Mgr Landriot* est de celles qui devaient remporter cette récompense.

VI

M. Beylard : *Maria-Magdalena*. — M. Leofanti : le *Christ au tombeau*. — M. Lombard : *Sainte Cécile*. — M. Cabuchet : la *Sainte Famille au travail*. — M. Gustave Doré : *Madone*.

La sculpture historique, on l'a vu plus haut, tient une place importante au Salon de 1880. Il n'en est pas de même de la sculpture religieuse. Les ouvrages qui se rattachent à cette branche de l'art sont rares, et la plupart peu dignes de la critique.

Il convient cependant de faire quelques exceptions. *Maria-Magdalena*, par M. Beylard, est une page de valeur. Au point de vue du modelé, les bras et les mains sont remarquables; la pose est naturelle et digne; la tête exprime la souffrance sans affectation ni mièvrerie; la chevelure est traitée avec laconisme, par plans sommaires : nous ne trouvons à reprendre que dans la draperie, dont les plis accumulés sur la jambe droite sont d'un fâcheux effet. Mais M. Beylard ne peut moins faire que de traduire en marbre sa *Maria-Magdalena*, et sans doute il voudra corriger la faute que nous lui signalons.

Le *Christ au tombeau*, de M. Leofanti, exposé en plâtre au Salon de 1878, a gagné au marbre. La transparence du carrare convenait bien à ce drame silencieux. La paix du sépulcre règne autour de la statue de l'enseveli, mais je ne sais quoi de suave et de lumineux se dégage sans secousse du *Christ* de M. Leofanti et l'enveloppe de son impalpable rayonnement.

Dussé-je être pris pour un barbare, je ne puis cacher mon étonnement en face du demi-succès de la *Sainte Cécile*, de M. Lombard. Ce bas-relief n'est pas bien dessiné; l'ange, d'une composition bizarre, nu, ailé, est à genoux sur le sol et s'accoude sur le clavecin, que touche sainte Cécile. La médaille décernée à M. Lombard pour ce travail nous paraît un encouragement, non une récompense. L'œuvre n'est ni personnelle, ni intelligible, et l'idée religieuse en est absente.

La *Sainte Famille au travail,* par M. Cabuchet, est une composition naïve et originale. L'Enfant Jésus, monté sur une échelle, cueille des raisins qu'il jette dans une urne antique décorée de l'image d'Orphée. A gauche, la Vierge, occupée à filer, vient de suspendre sa tâche, et, à l'exemple de saint Joseph placé à droite, elle regarde l'Enfant. L'unité de cette page, digne des vieux maîtres du quinzième siècle, le recueillement de la scène légèrement modelée, sans ressauts, attirent le regard vers le bas-relief de granit de M. Cabuchet.

M. Gustave Doré a modelé une *Madone* tenant l'Enfant Jésus qui a les bras en croix. Ce pressentiment du Calvaire répand un grand charme sur le groupe; mais M. Gustave Doré n'est pas le premier qui ait usé de cette pose; plus d'un peintre de ce siècle se l'est appropriée. En outre, le statuaire a trop négligé, selon nous, d'indiquer le nu sous le vêtement de sa *Madone*. L'habile dessinateur use parfois de l'ébauchoir comme d'un crayon. Ses ouvrages, d'où la banalité est toujours absente parce qu'une pensée préside à leur composition, manquent trop souvent de fermeté. C'est le reproche que nous formulerons devant son groupe.

VII

Mademoiselle Adam : *Sainte Geneviève*. — Madame Halévy : *Fromental Halévy*. — Madame la baronne de Pages : *Philippe de Girard*. — Madame Léon Bertaux : *M. Émile Cardon*. — Mademoiselle Sarah Bernhardt : le *Sergent Hoff*.

Cette année, le nombre des ouvrages plastiques modelés par des femmes est plus grand que les années précédentes. Propertia de Rossi, mademoiselle Collot, la princesse Marie d'Orléans, comptent aujourd'hui des descendantes dont il convient de faire ressortir le talent. La sculpture religieuse, le portrait, l'allégorie, la sculpture d'histoire, ont tenté plus d'une main féminine, et certaines œuvres exposées au Salon ne sont pas exemptes de cette touche sobre et sévère qui sied à la virilité de l'art de Phidias.

Sainte Geneviève, par mademoiselle Adam, est une page intime, imprégnée d'un parfum rustique; cette œuvre est un hommage rendu à l'illustre patronne de Paris. Toutefois, ce n'est pas l'héroïne, ce n'est pas la sainte, que l'artiste a voulu représenter. C'est la bergère de quinze ans, assise dans les blés, tenant un mouton sur ses genoux, qui a préoccupé l'esprit du sculpteur. Mais le thème une fois admis, mademoiselle Adam a tiré de son sujet un excellent parti. Les mains sont traitées avec non moins de goût que de savoir; la tête, légèrement portée en avant, fixe et retient le regard. Une médaille demi-cachée dans le corsage est un accessoire adroitement interprété. Un

sculpteur moins habile n'eût pas manqué de viser aux détails dans une statue de cette nature. La *Sainte Geneviève* qui nous occupe, simplement drapée, séduit par l'ensemble. C'est une figure sérieuse, bien conçue, élégamment écrite, que nous souhaitons de revoir un jour traduite en marbre.

Madame Halévy a le culte du compositeur dont elle porte le nom. Nous ne pouvons que l'en féliciter. Déjà nous avons eu l'occasion de remarquer un buste de *Fromental Halévy*, sculpté par sa femme. Cette fois, c'est une statue en pierre, mesurant plus de deux mètres, destinée à la façade du nouvel Hôtel de ville, qu'expose madame Halévy. Il y a lieu de lui tenir compte du travail considérable qu'elle s'est imposé pour achever cette œuvre importante. Nous ne trouvons pas sans défauts la pose quelque peu guindée du modèle ; les épaules sont anguleuses et ne tombent pas avec assez de naturel. En revanche, la tête vit, et les détails du costume académique que porte le compositeur sont rendus avec un soin patient.

Le buste de *Philippe de Girard*, inventeur de la machine à filer le lin, est une terre cuite qui fait honneur à madame la baronne de Pages. Un front haut et vaste, des lèvres fines, caractérisent ce portrait idéalisé. Philippe de Girard n'est pas encore l'homme usé par le travail et les contradictions que maintes fois nous avons vu représenté sur la toile ou dans le marbre. Ici, l'homme est jeune, résolu ; il a l'œil plein de pensées, et l'expression générale parle de joie, de hautes conceptions et d'espérance. On devine, au soin jaloux avec lequel a été caressé ce buste intime, qui n'a rien de décoratif et qui

prendra place dans quelque appartement préféré, que l'auteur n'est pas sans parenté avec son modèle.

Madame de Pages figure au livret comme ayant reçu les leçons de madame Léon Bertaux. Ayant parlé de l'élève, parlons du maître.

Le buste de l'écrivain d'art si bienveillant, M. *Émile Cardon*, a été traité par madame Bertaux avec une grande sûreté de modelé. Les joues mobiles, l'arcade sourcilière nettement arrêtée, les dessous de chair, le front et la partie inférieure du visage sont écrits avec ce laconisme élégant et sans sécheresse qui est, dans un buste d'homme, le signe distinctif de la science du statuaire. Mais madame Bertaux n'a pas omis de répandre sur le bronze sorti de ses mains une lumière égale, tranquille, qui est comme le reflet extérieur de l'âme. C'est à l'aide de méplats savamment gradués que l'artiste a su obtenir cet aspect. Tous nos compliments à l'éminent critique pour le portrait qui nous est offert par madame Bertaux.

En vérité, mademoiselle Sarah Bernhardt ne doit pas être en bonne intelligence avec le sergent Hoff, dont elle a sculpté le buste. Est-il suffisamment heurté, ce portrait du soldat à la valeur presque légendaire? Des pommettes et des moustaches, voilà ce qui de loin vous attire vers cette tête ravagée. La teinte fauve du bronze est du moins en harmonie avec le masque étrange et ramassé du *Sergent Hoff*. On le dirait desséché par le soleil d'Afrique. Si mademoiselle Sarah Bernhardt a cherché cet effet demi-sauvage pour mieux peindre le soldat français, il faut avouer qu'elle a réussi; mais elle s'est trompée de langue. C'est avec des couleurs et un pinceau que pouvaient être exprimés de pareils accents. Si la sculpture a

ses franchises, on lui connaît aussi des frontières.

Je me trompe peut-être en reprochant à mademoiselle Bernhardt de ne pas avoir choisi le pinceau plutôt que l'ébauchoir, pour faire le portrait du sergent Hoff. Il y a ceci de surprenant chez l'artiste dont nous parlons, que sa couleur manque de vie, lorsque ses œuvres modelées manquent de mesure. Nous en avons la preuve dans le tableau *la Jeune Fille et la Mort,* exposé cette année par l'ex-sociétaire du Théâtre-Français.

VIII

M. Loison : *Tombeau de la famille Hautoy.* — M. Belouin : *Tombeau de Jacques Lasne.* — M. Emile Soldi : *Mademoiselle Thérésa Tua.* — M. Gemito : *M. Meissonnier; M. Paul Dubois.* — M. de Saint-Marceaux : *M. Meissonnier.* — M. Paul Dubois : *M. Pasteur.* — M. Jules Thomas : *M. Abadie.* — M. Guillaume : *Philippe le Bon, duc de Bourgogne.* — M. Lafrance : *Mademoiselle Alice Lody.* — M. Zœgger : *Viollet Leduc.* — M. Allar : *M. Jules C....* — M. Mathieu-Meusnier, l'*Architecte Louis.* — M. Consonove : *Pierre Puget.* — M. Dauger : *Portrait de madame la vicomtesse D...* — M. Maximilien Bourgeois : *Feu madame la marquise de Barthélemy.* — M. d'Astanières : *Maurice; François.* — M. Falguière : *Madame la baronne Daumesnil.*

La sculpture iconique nous est familière; l'école française s'inspire volontiers de l'art romain. Le *Tombeau de la famille Hautoy*, par M. Loison, dérive des principes élevés qui constituent la syntaxe de l'art plastique chez les Latins. Deux bas-reliefs en marbre, travaillés avec un soin patient, une originalité de bon aloi, une science profonde, un style sobre et sévère, composent ce tombeau. Dans le premier, M. Hautoy est au milieu de son chantier; ses ouvriers reçoivent ses ordres. Dans le second, c'est la mère de famille qui instruit ses enfants à son foyer. Quelle atmosphère honnête, pure, que celle au milieu de laquelle M. Loison fait mouvoir ses personnages! L'artiste a imprégné sa composition d'un parfum de Renaissance. Ce second bas-relief surtout est empreint de cette grâce intime et légèrement cherchée dont les Florentins du seizième siècle ont emporté le secret. De grandes et belles lignes disent la hardiesse du sculpteur et sa connaissance des marbres antiques. Le *Tombeau de Jacques*

Lasne, curé de Saint-Joseph, à Angers, se compose d'une statue demi-couchée dans laquelle M. Belouin, son auteur, a fait preuve de dispositions heureuses; toutefois, les mains du personnage n'ont pas été traitées avec goût. Le *Portrait de mademoiselle Thérésa Tua*, lauréat du Conservatoire, par M. Soldi, est une statuette spirituellement composée.

M. Meissonnier a tenté l'ébauchoir de deux sculpteurs, MM. Gemito et Saint-Marceaux. Le premier a fait d'après le peintre une figurine très-libre de mouvement; le dos souple et fin, la tête crânement posée, assureraient à l'œuvre de M. Gemito une popularité durable si le ventre de son modèle, trop proéminent, n'enlevait au portrait le caractère sérieux qu'il devrait avoir : c'est presque la charge du peintre que nous offre M. Gemito. Le buste sculpté par M. de Saint-Marceaux est meilleur, bien que le menton soit énorme et la barbe trop agitée. Le bronze exigeait plus de retenue. Mais l'effet! l'effet! comment se soustraire à cette tarentule?

Nos compliments à M. Gemito pour son buste de M. *Paul Dubois*. Les lèvres distinguées, le front intelligent, nuancé de mélancolie, sont habilement rendus. Le « portraicté portraicte ». M. Paul Dubois expose le buste de M. *Pasteur*. La résolution gravée sur les traits, le coup d'œil plein de netteté, les cheveux rares parlent de l'homme connu de tous avec l'éloquence d'un aphorisme.

La mobilité du front et des joues est rendue sensible dans le buste tranquille de M. *Abadie*, par M. Jules Thomas. *Philippe le Bon, duc de Bourgogne*, par M. Guillaume, est un portrait digne de Claux Sluter. Le rude guerroyeur est modelé avec une âpreté voulue et savante. Je

passe en retenant dans ma pensée l'accent naïf du buste de *Mademoiselle Alice Lody*, sculpté par M. Lafrance. *Viollet Leduc*, par M. Zoegger, m'a paru trop sénile. Nous concédons certaine ressemblance de l'image avec le modèle, mais la flamme intérieure n'est pas visible. Un portrait longuement caressé par une main d'artiste, c'est le buste en marbre de M. *Jules C...*, par M. Allar.

Nous aimons l'effigie baignée de douce langueur de l'*Architecte Louis* si bien rendue dans le marbre par M. Mathieu-Meusnier. Avec moins de bonheur, M. Consonove, chargé de représenter *Pierre Puget*, nous offre, — m'assure-t-on, — son propre portrait. Ce que je puis dire, c'est que Puget peint par lui-même au Musée de Marseille diffère quelque peu du plâtre de M. Consonove.

Un marbre élégant et sobre, c'est celui de M. Dauger, *Portrait de madame la vicomtesse D...* L'un des meilleurs bustes du Salon est dû à M. Maximilien Bourgeois; il représente *Feu madame la marquise de Barthélemy*. Sagement composé, ce portrait est celui d'une femme âgée dont le costume, la chevelure, les traits, le port de la tête disent la noblesse et le goût.

Qui donc oserait répéter : « Il n'y a plus d'enfants ! » en présence de *Maurice* et de *François*, deux têtes exquises que la pâleur du marbre sculpté par M. d'Astanières idéalise et fait rayonnantes ? M. d'Astanières est élève de M. Falguière. C'est en face du buste de *Madame la baronne Daumesnil* que nous fermons ces pages. M. Falguière s'est montré deux fois habile au Salon de 1880. La grâce étincelante de sa figure d'*Ève* contraste avec la sévérité du portrait de madame Daumesnil. Les deux marbres diffèrent, mais l'un ne le cède pas à l'autre.

TABLE DES AUTEURS

Adam (mademoiselle). — *Sainte Geneviève.* 64, 65
Aizelin. — *Mignon.* . 47
Albert-Lefeuvre. — *L'Adolescence* 34
Allar. — *M. Jules C***.* 70
Astanières (d'). — *Maurice-François.* 70
Aubé. — *La Guerre* . 47
 — *Dante Alighieri* . 55
Barrias. — *Bernard Palissy* 59
Baudelot. — *Le Dernier Combattant du Vengeur.* 36
Baujault. — *Monument à la mémoire de Ricard* 54, 55
Becquet. — *Faune jouant avec une panthère.* 42
Belouin. — *Tombeau de Jacques Lasne* 68, 69
Bernasconi. — *La Repentante* 46
Bernhardt (mademoiselle Sarah). — *Le Sergent Hoff* 66, 67
Bertaux (madame Léon). — *M. Emile Cardon.* 66
Beylard. — *Maria-Magdalena.* 62
Blanchard. — *Ondine.* 43, 44
Bogino. — *Jeanne d'Arc au bûcher* 53
Boisseau. — *Le Crépuscule* 35, 36
 — *Le Génie du mal* . 44
Botinelli. — *La Modestie.* 45
Bourgeois (Maximilien). — *Feu madame la marquise de Barthélemy.* 70
Bruchon. — *Tombeau de feu mademoiselle Ruel* 37
Cabuchet. — *La Sainte Famille au travail* 63
Caillé. — *Élégie.* . 43
Captier. — *Diane.* 37, 38, 39
Chapu. — *Leverrier* . 59, 60
 — *Le Génie de l'Immortalité, pour le tombeau de Jean Reynaud.* 60, 61
Chatrousse. — *La Lecture.* 44

TABLE DES AUTEURS.

Consonove. — *Pierre Puget* .. 70
Courtet. — *Jeune Homme sur un dauphin* 36, 37
Crauk. — *La Jeunesse et l'Amour* 47
— *La Comtesse Marguerite de Flandre et de Hainaut* 53
Dauger. — *Portrait de madame la vicomtesse D***.......... 70
Delaplanche. — *L'Enfance d'Orphée* 40, 41
— *Ange pour un tombeau, portrait de mademoiselle P*** 43
Delorme. — *Mercure* .. 37
— *Ariane* .. 42
Doré (Gustave). — *Madone* .. 63
Dubois (Paul). — *M. Pasteur* .. 69
Dumaige. — *François Rabelais* 55
Dumilatre. — *Tombeau de Crocé-Spinelli et Sivel* 58, 59
— *Montesquieu* .. 59
Falguière. — *Ève* .. 56, 57
— *Madame la baronne Daumesnil* 70
Farrail. — *Misère* .. 35
Ferrari. — *Belluaire agaçant une panthère* 48
Fossé. — *Jeanne d'Arc prisonnière* 53
Fourquet. — *Flore* .. 34
François. — *Vénus sortant de l'onde* 48
Fremiet. — *Capture d'un jeune éléphant* 49
— *Hommage à Corneille* .. 56
Fulconis. — *La Fête des sacrifices de moutons à Alger* 57
Gaudez. — *Flore et Cérès* .. 48
Gauthier (Charles). — *Cléopâtre* 53
Gemito. — *M. Meissonnier* .. 69
— *M. Paul Dubois* .. 69
Gower. — *Henri V, roi d'Angleterre* 53
Gravillon (de). — *L'Enfant prodigue* 46
Guglielmo. — *Innocence* .. 46
Guilbert. — *M. Thiers* .. 56
Guillaume. — *M. Thiers* .. 56
— *Philippe le Bon, duc de Bourgogne* 69
Halévy (madame). — *Fromental Halévy* 65
Hercule. — *Buveur* .. 37
Houssin. — *La Esmeralda* .. 41, 42
Lafrance. — *Frédéric Sauvage, inventeur de l'hélice* 52, 53
— *Mademoiselle Alice Lody* 69, 70
Lambert. — *L'Innocence* .. 47
Lanson. — *Judith* .. 55, 56
Le Cointe. — *Sedaine* .. 57, 58
Lecourtier. — *Chiens Saint-Hubert* 48, 49

TABLE DES AUTEURS.

Lefèvre (Louis). — *La Pensée* 42
— *Premières Joies* ... 42, 43
Lenoir (Alfred). — *Le Repos* 35
Leofanti. — *G. M. R. de Lamennais* 54
— *Le Christ au tombeau* 62
Le Véel. — *Jeanne d'Arc* .. 53
Levillain. — *Bacchus* ... 48
Loison. — *Tombeau de la famille Hautoy* 68
Lombard. — *Sainte Cécile* 63
Longepied. — *Pécheur ramenant dans ses filets la tête d'Orphée*. . 49
Louis-Noel. — *David d'Angers* 51, 52
Magni. — *Andromède* ... 45
Maindron. — *L'Inspiration* 46, 47
Marqueste. — *Diane surprise* 48
Mathieu-Meusnier. — *L'Architecte Louis* 70
Mercié. — *Judith* ... 55
Miglioretti. — *Abel mourant* 46
Millet (Aimé). — *Denis Papin* 55
Moreau (Mathurin). — *Nébuleuse* 42
Ogé. — *Pilleur de mer* .. 36
Pages (madame la baronne de). — *Philippe de Girard* 65
Pandiani. — *Camilla* .. 46
Richard (Félix). — *Harponneur* 47, 48
Rochet (Charles). — *Silvestre de Sacy* 55
Roger. — *Le Bilboquet* .. 44
Rubin. — *Berlioz* ... 54
Saint-Gaudens. — *L'Amiral Farragut* 53, 54
Saint-Jean. — *Daphnis* .. 42
Saint-Marceaux (de). — *Arlequin* 49, 50
— *M. Meissonnier* ... 69
Simonds. — *Dionysos* .. 34, 35
Soldi (Émile). — *Mademoiselle Thérésa Tua* 69
Spertini. — *Le Messager* .. 45
Suchetet. — *Biblis* ... 40
Thabard. — *L'Amour au Cygne* 42
Thomas (Jules). — *Mgr Landriot* 64
— *M. Abadie* .. 69
Thomas (mademoiselle). — *Cheval russe attaqué par des loups*. . . 49
Turcan. — *Ganymède* ... 43
Vasselot (Marquet de). — *Poveretto!* 47
Zoegger. — *Viollet Leduc* 70

PARIS. — TYPOGRAPHIE DE E. PLON ET Cⁱᵉ, RUE GARANCIÈRE, 8.

www.ingramcontent.com/pod-product-compliance
Lightning Source LLC
Chambersburg PA
CBHW071417220526
45469CB00004B/1314